天然コケッコー ④ ……くらもちふさこ……

集英社文庫

天然コケッコー ■4■ もくじ

天然コケッコー
scene21 ………… 5

scene22 ………… 43

scene23 ………… 81

scene24 ………… 119

scene25 ………… 159

scene26 ………… 197

scene27 ………… 233

scene28 ………… 275

描き下ろしエッセイ『天然パンダ』………………… 313
　—パンダ 虫を語る—

天然コケッコー ④

scene21 高いハードル

くらもち ふさこ

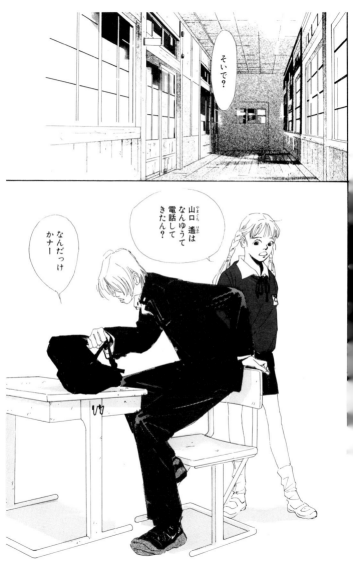

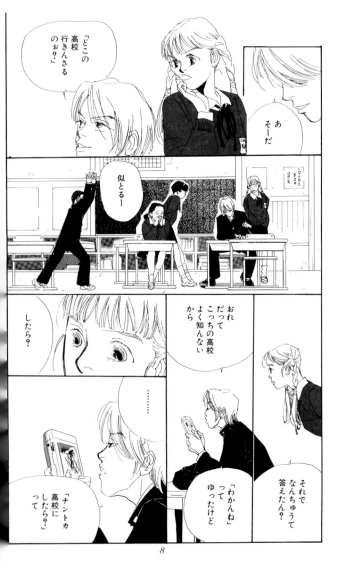

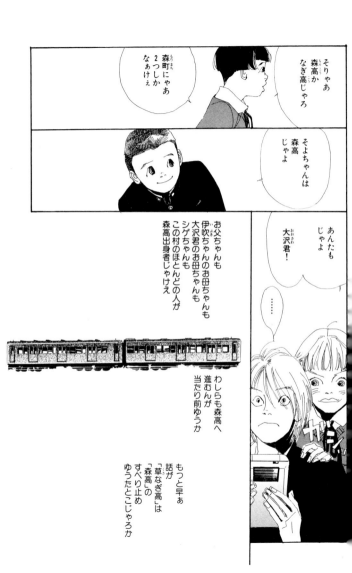

森高じゃよ

お父ちゃんに
言わせりゃあ
超難しいとも言わんが
簡単とも言いがたぁ

まあ
並の頭脳を
持ち合せとりゃあ
なんとかすべり込める
じゃろうと

……

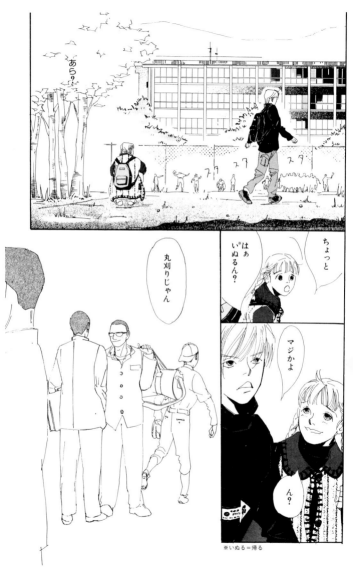

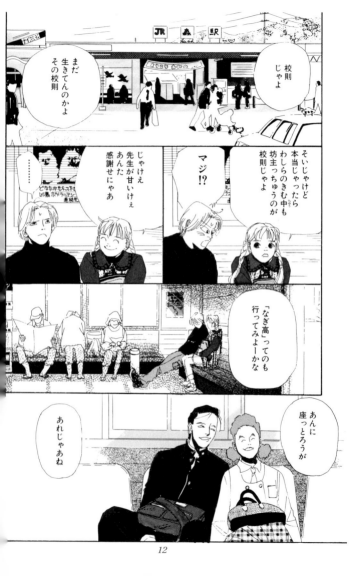

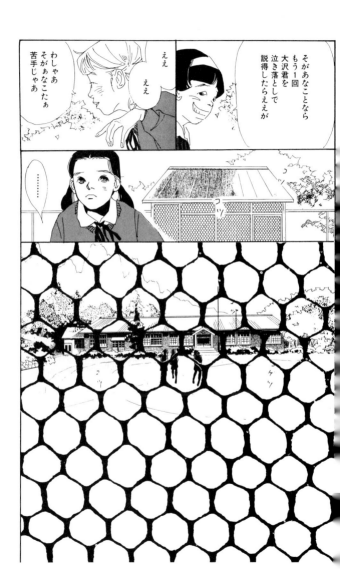

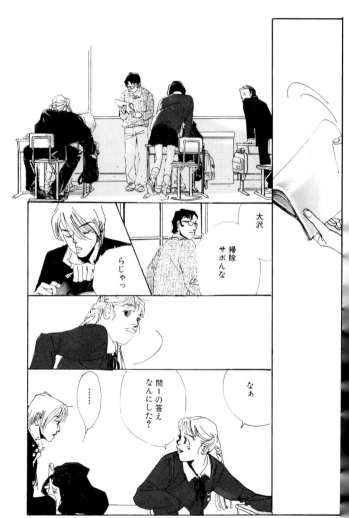

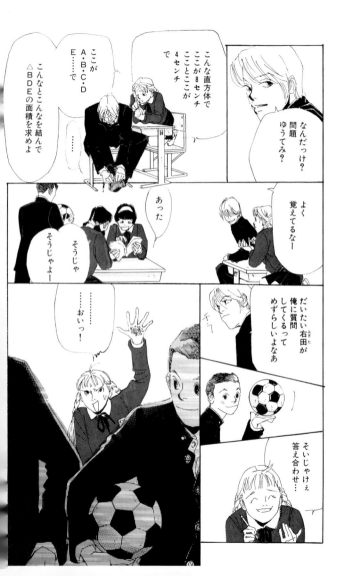

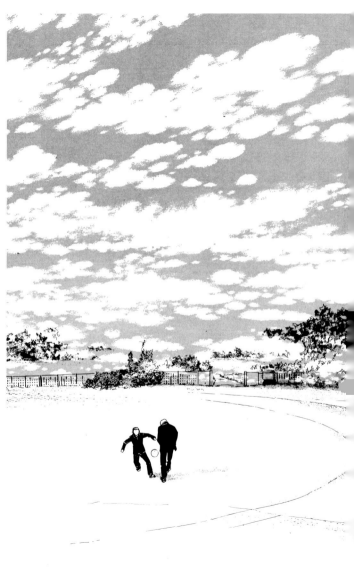

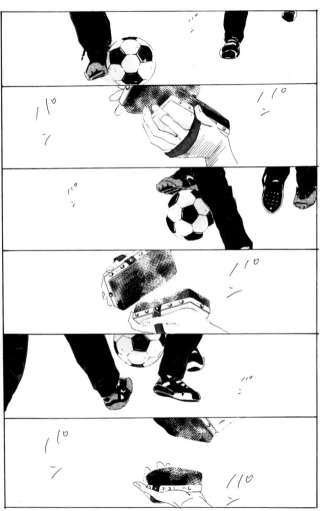

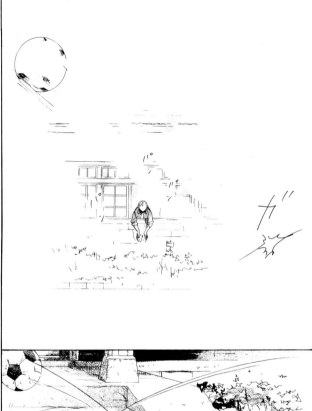
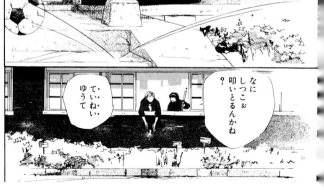

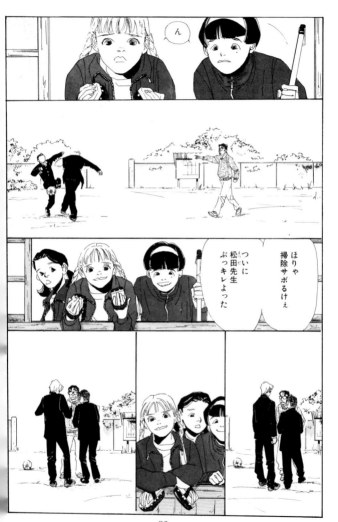

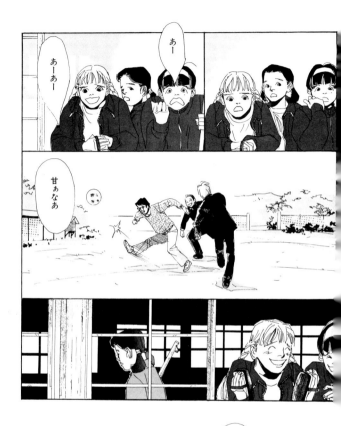

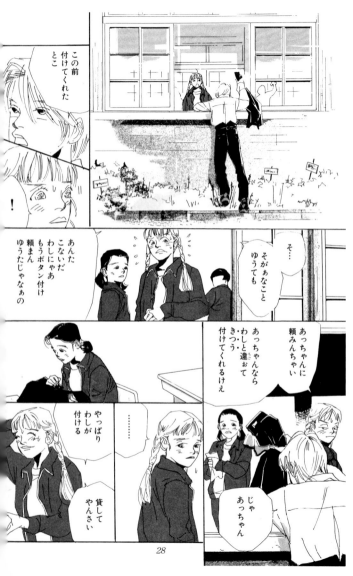

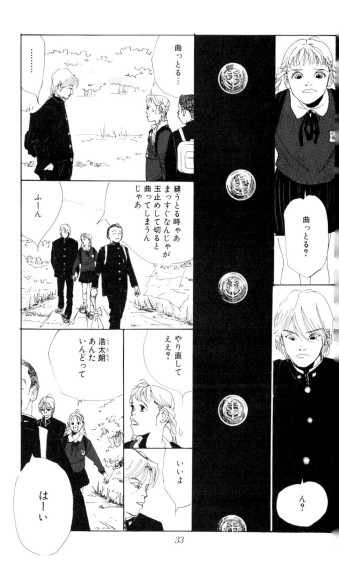

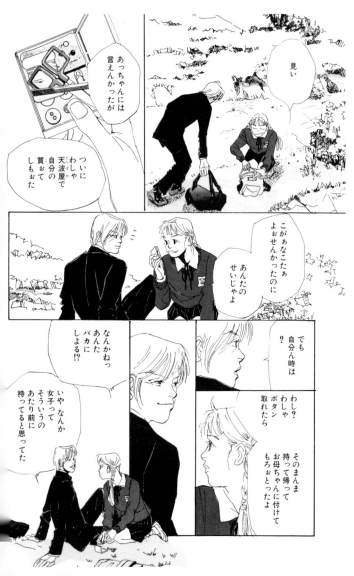

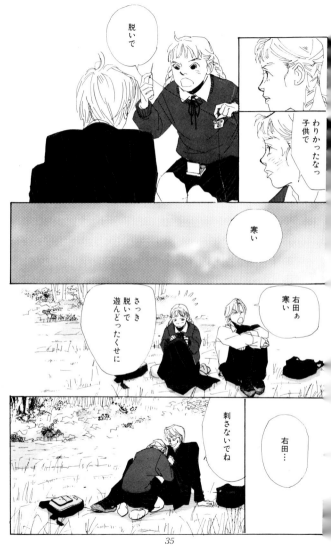

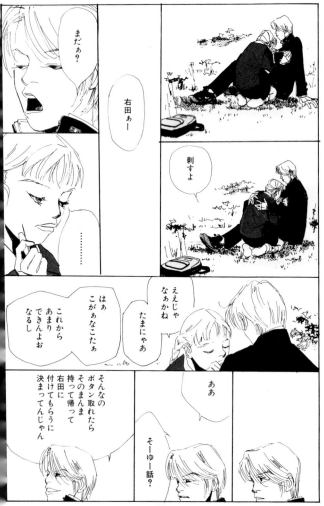

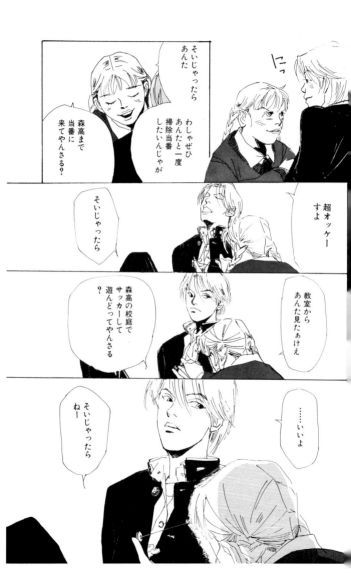

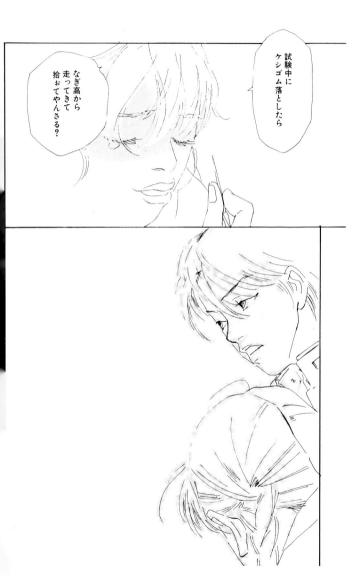

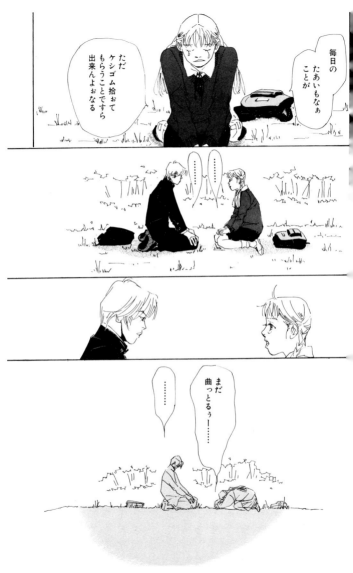

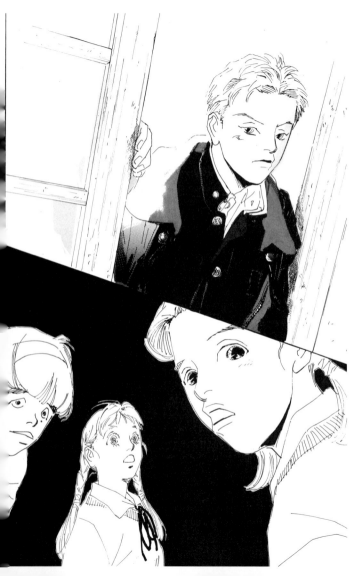

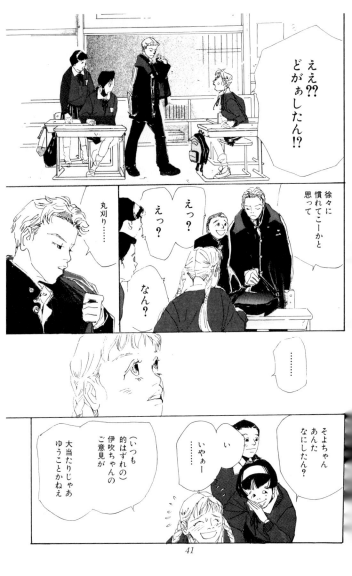

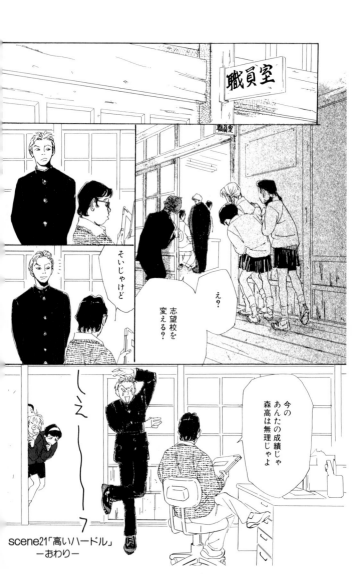

scene22 三者面談

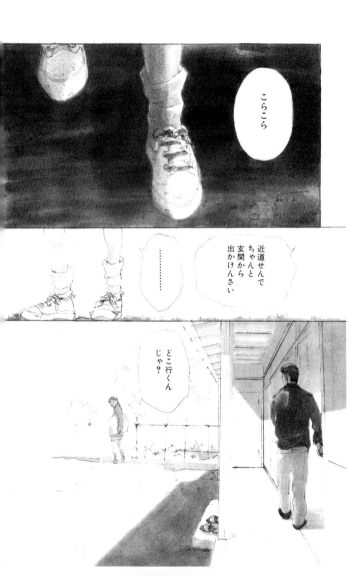

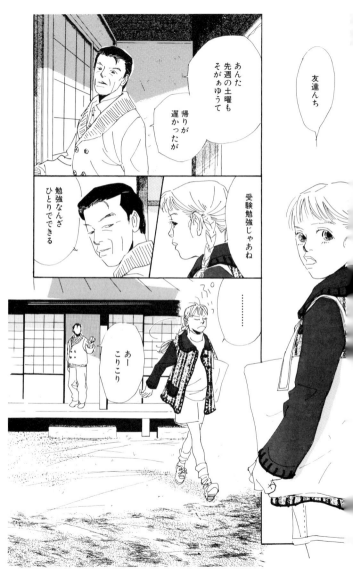

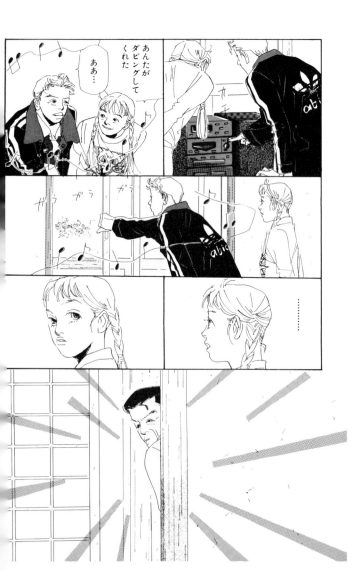

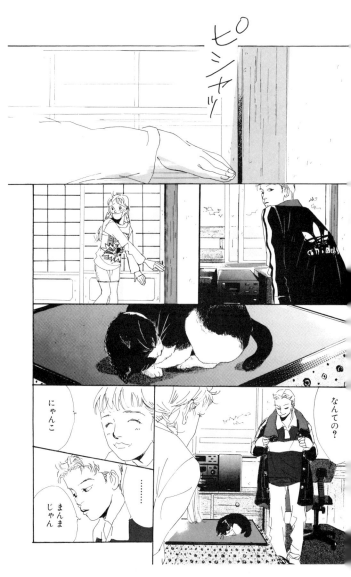

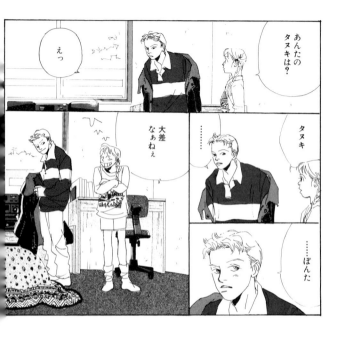

よかった

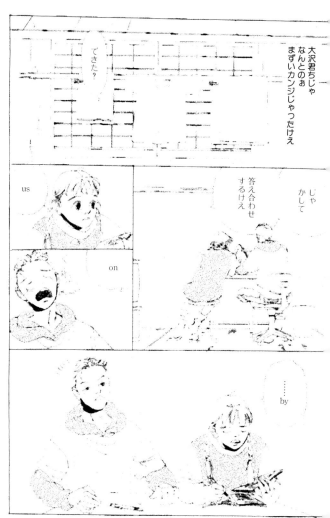

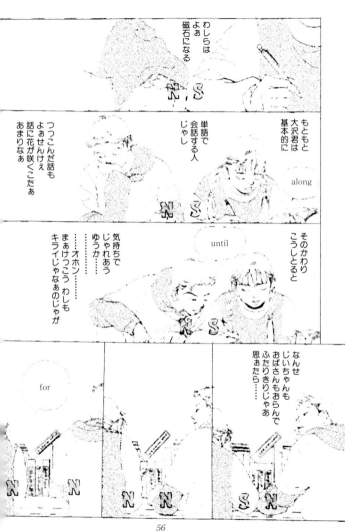

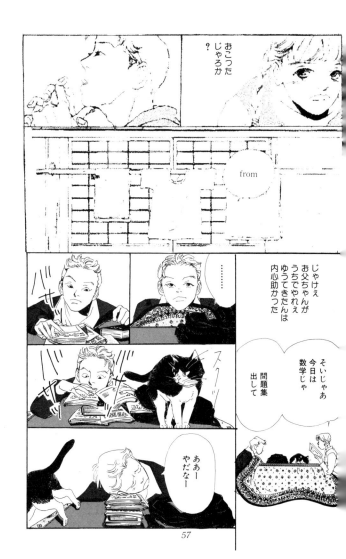

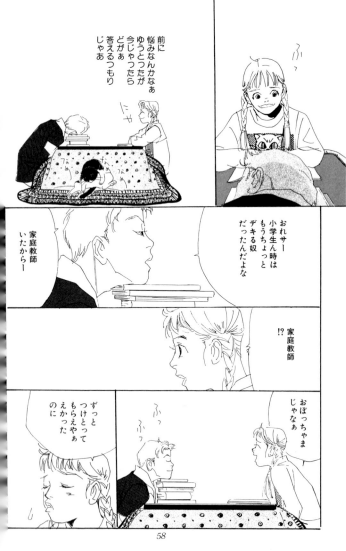

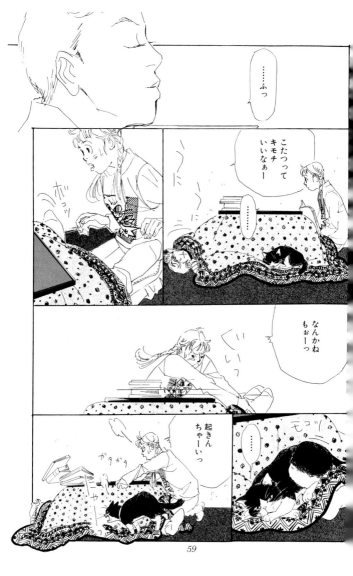

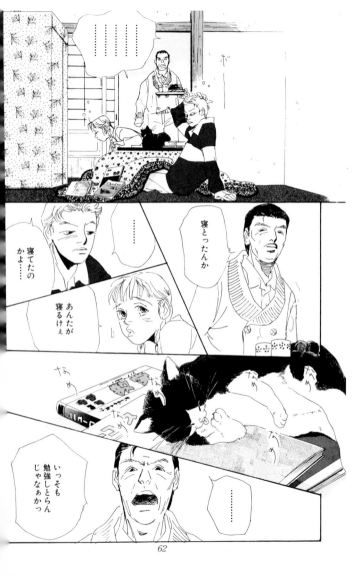

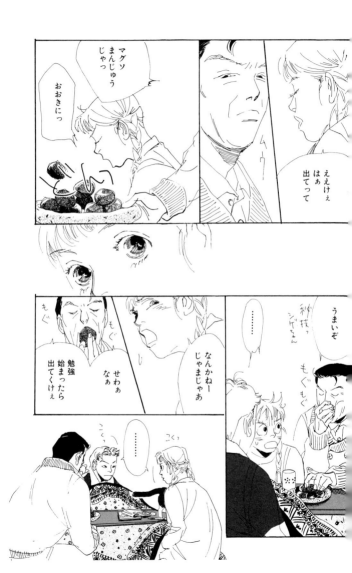

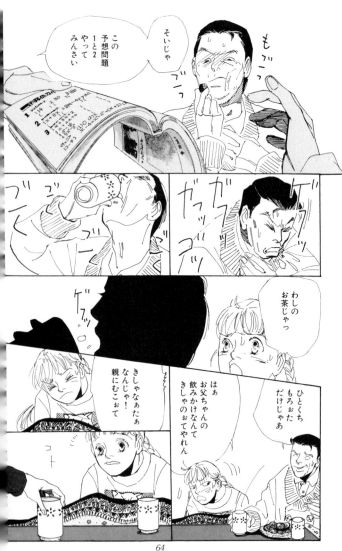

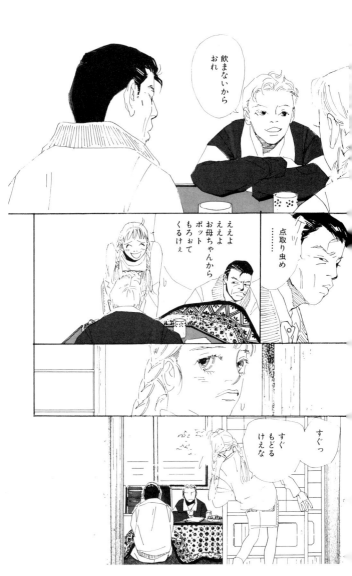

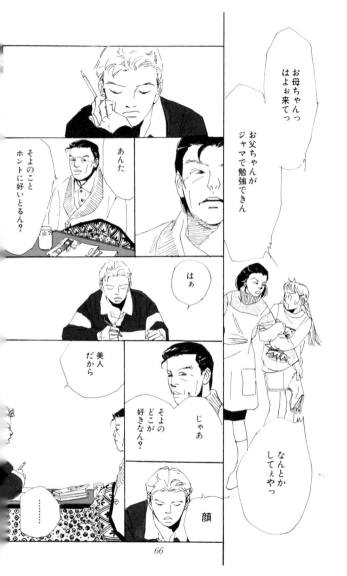

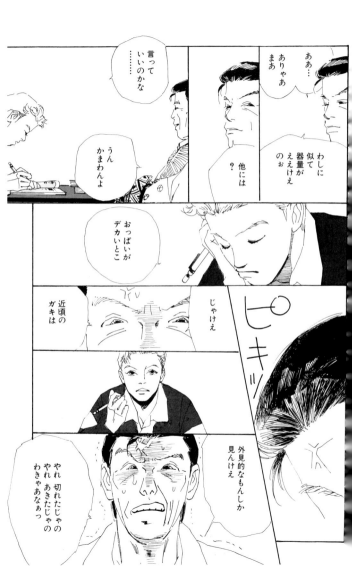

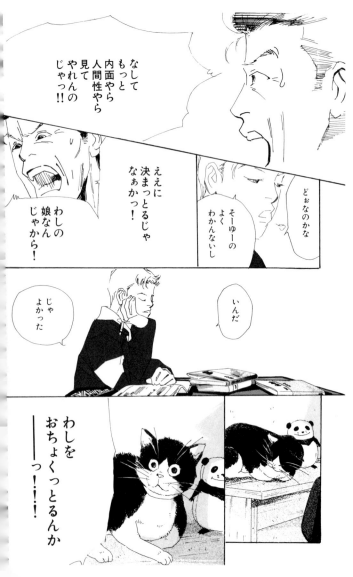

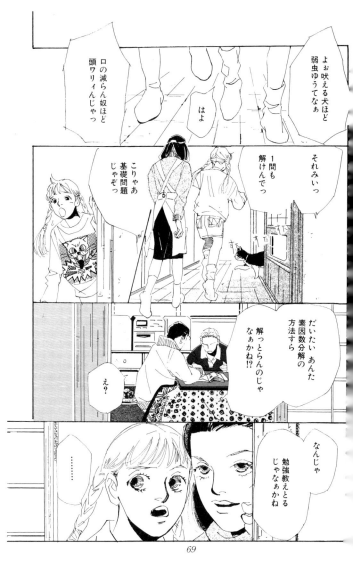

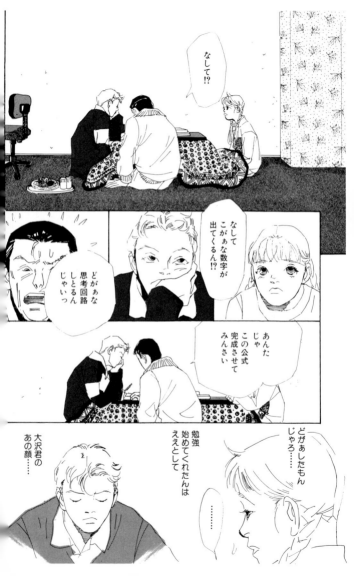

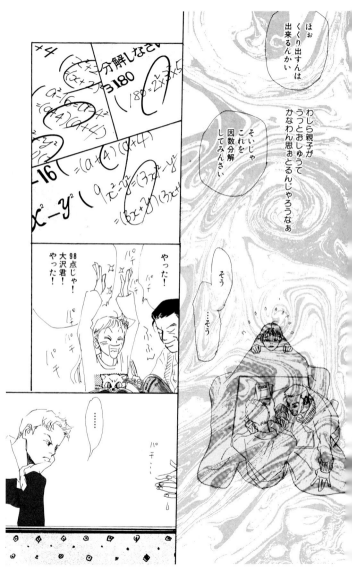

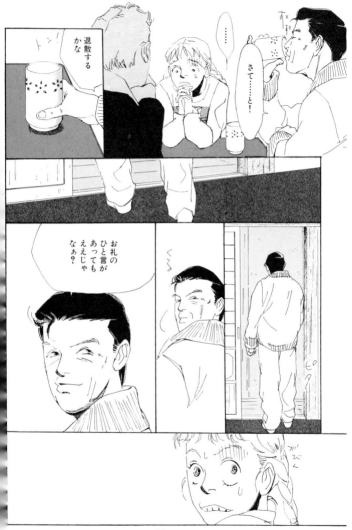

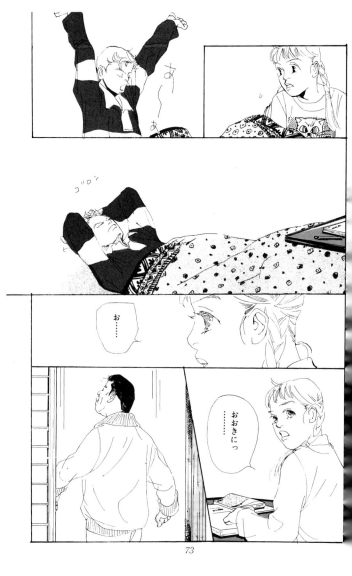

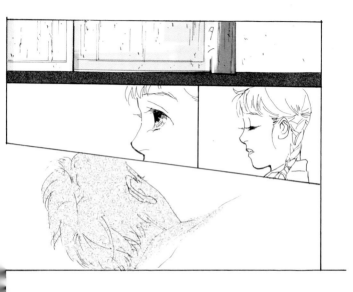

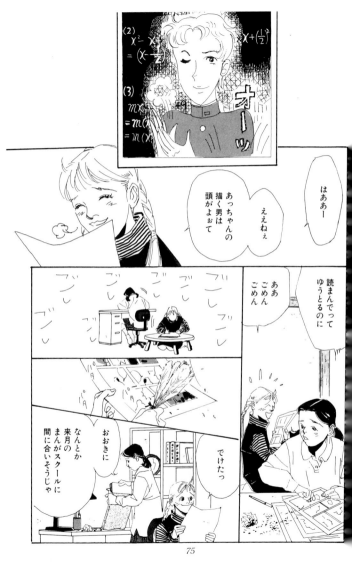

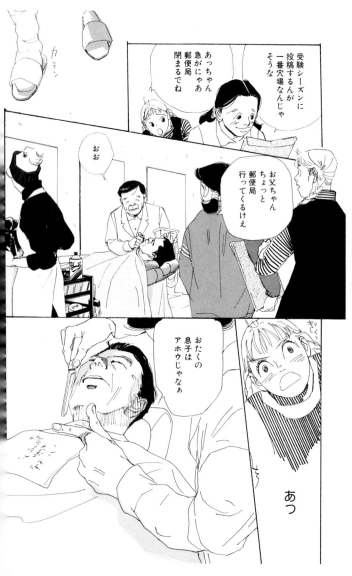

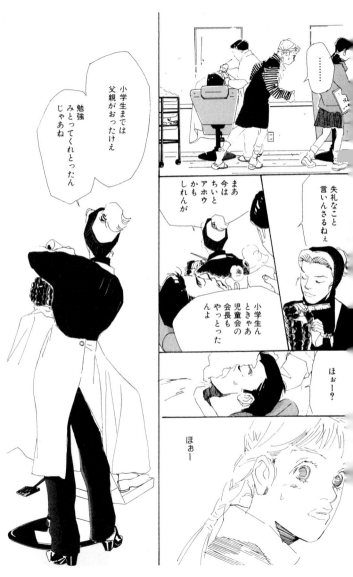

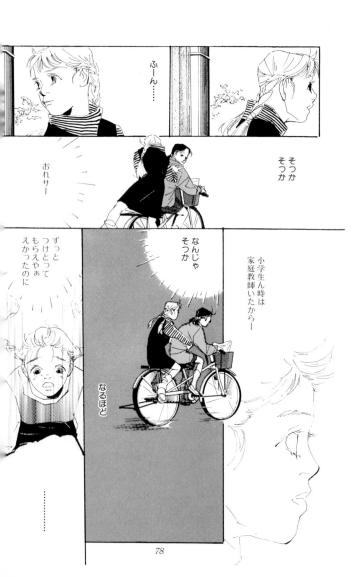

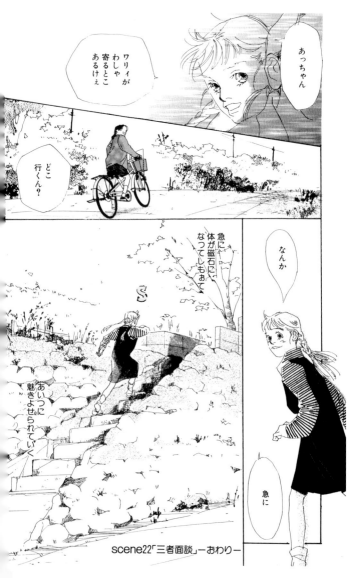

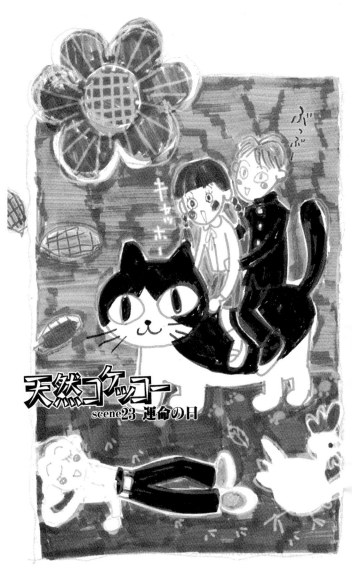

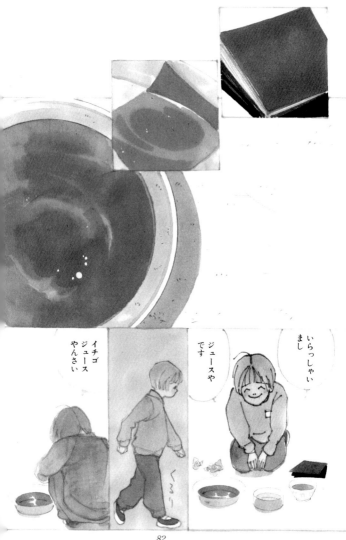

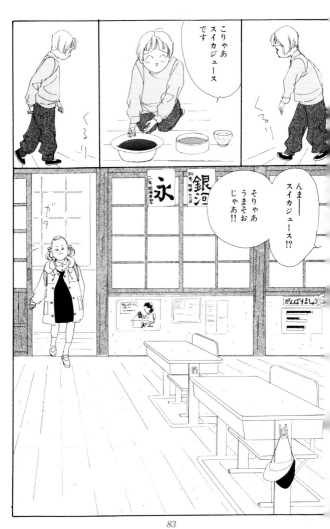

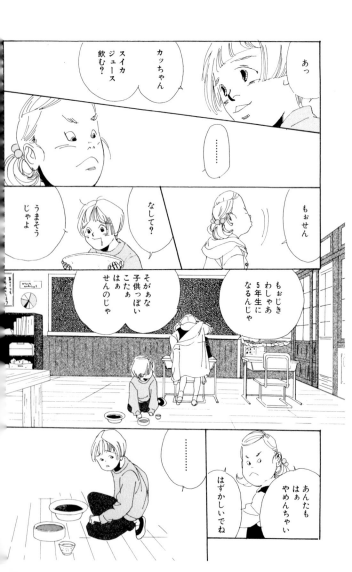

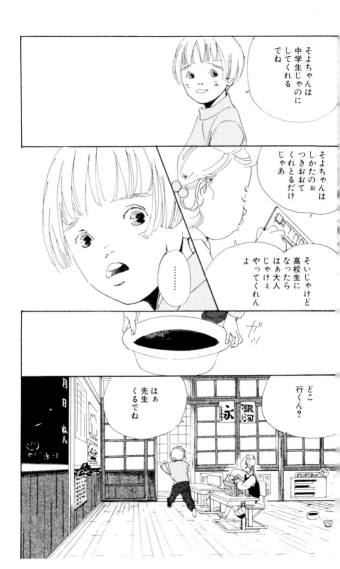

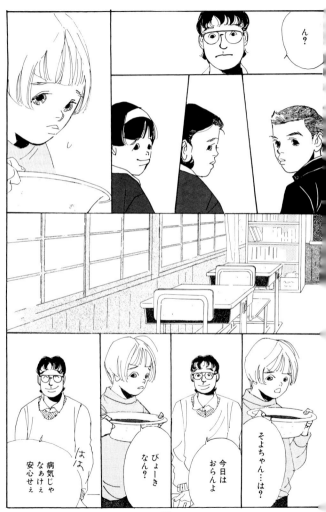

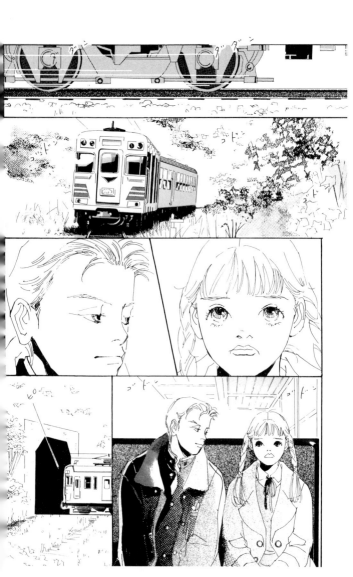

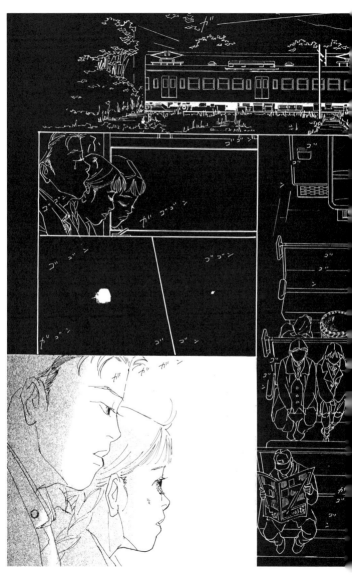

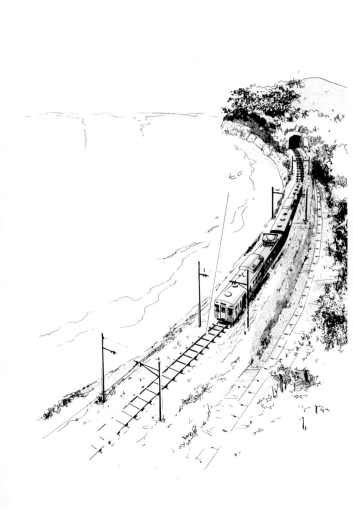

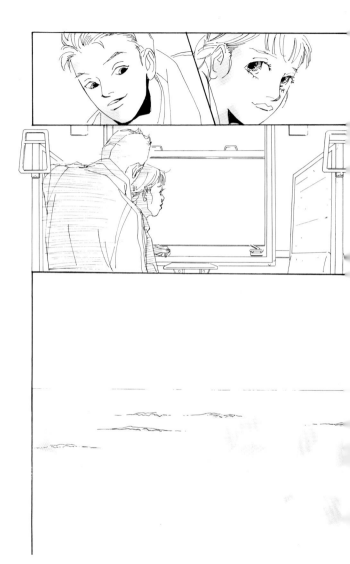

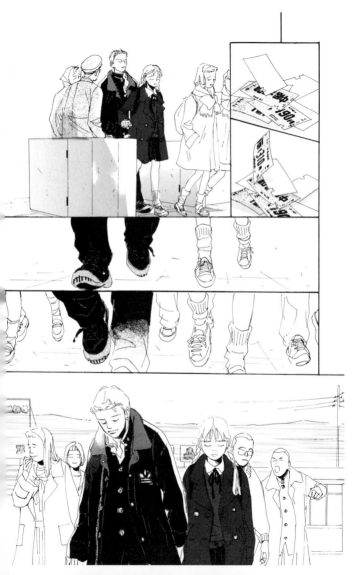

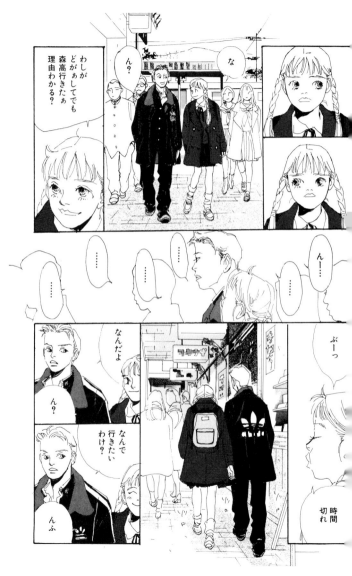

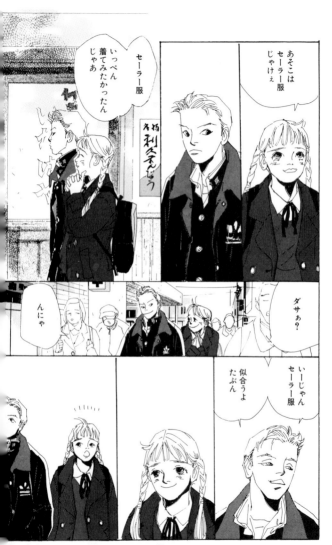

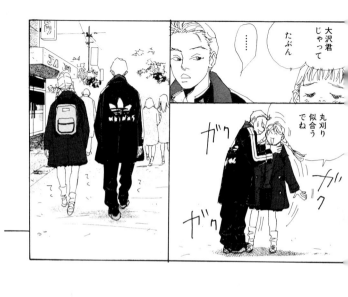

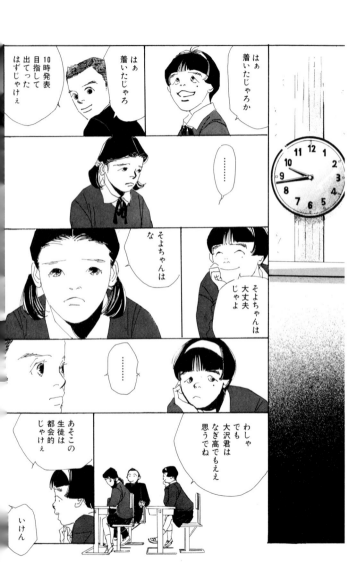

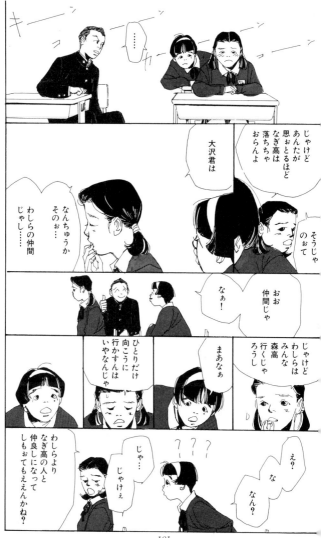

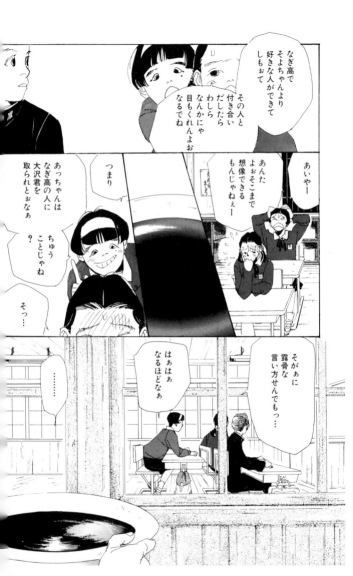

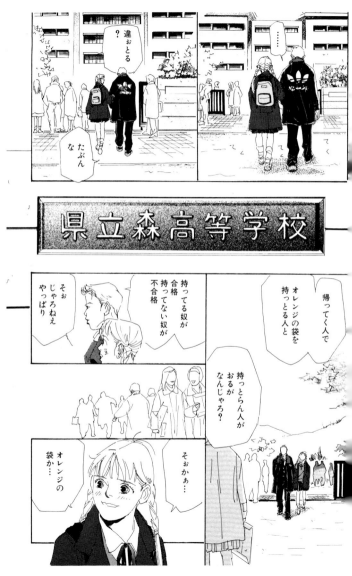

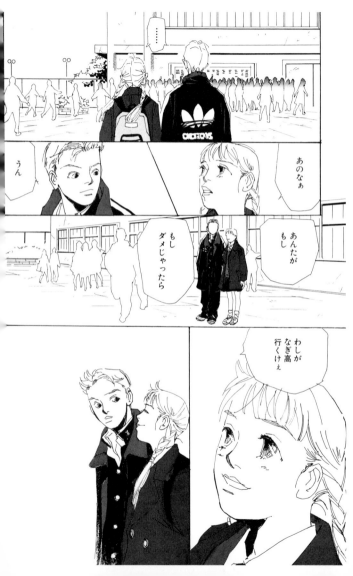

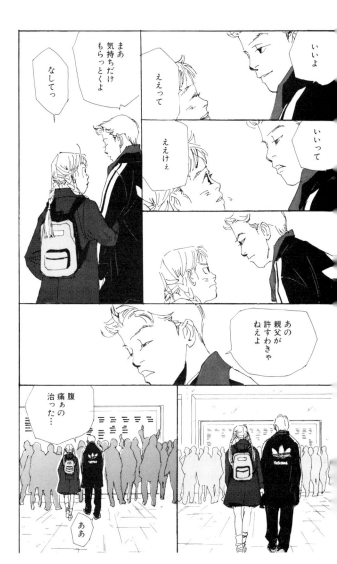

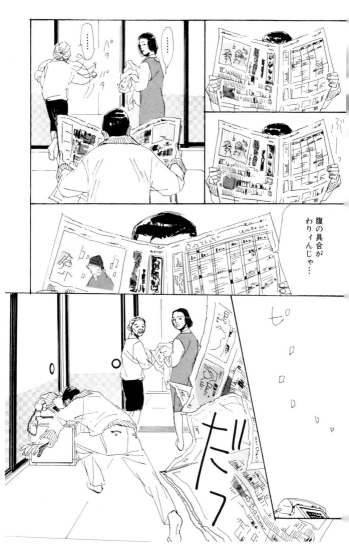

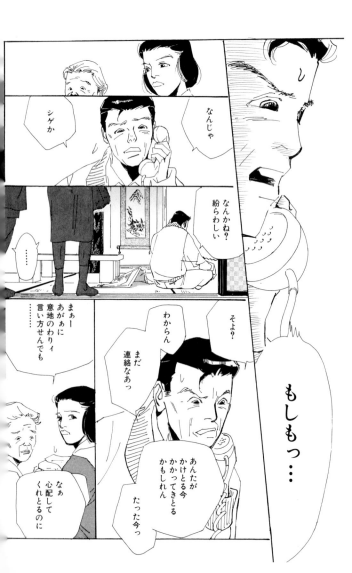

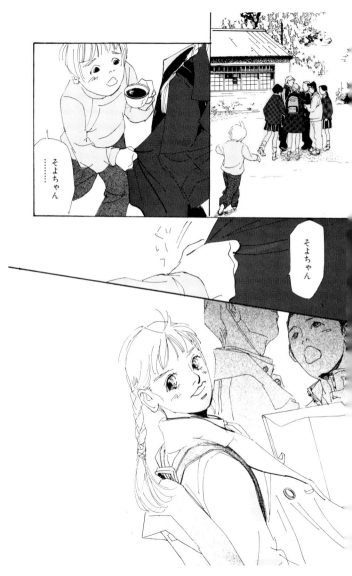

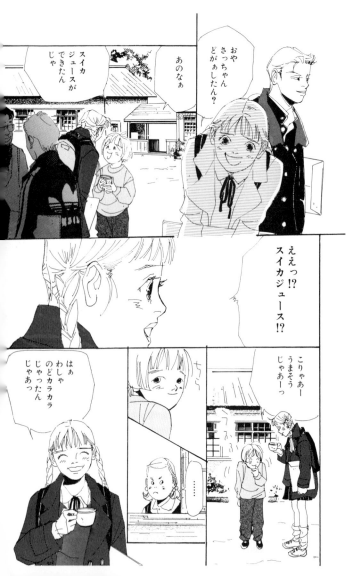

scene23「運命の日」ーおわりー

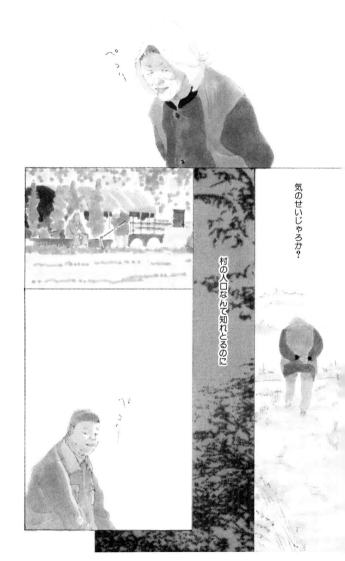

キスする場所を探しとる

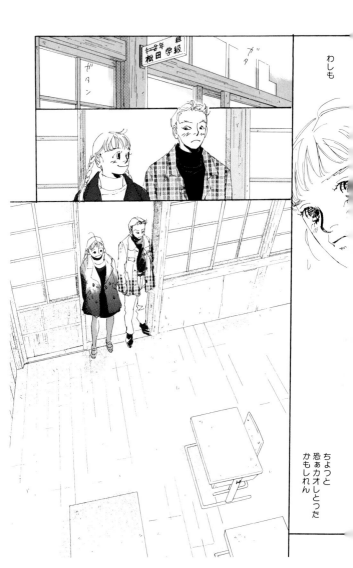

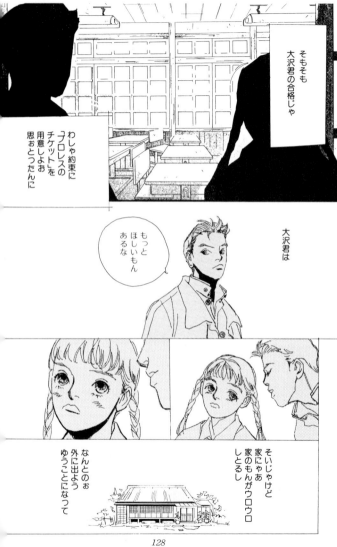

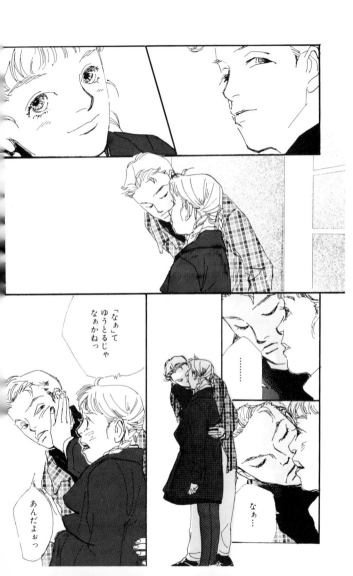

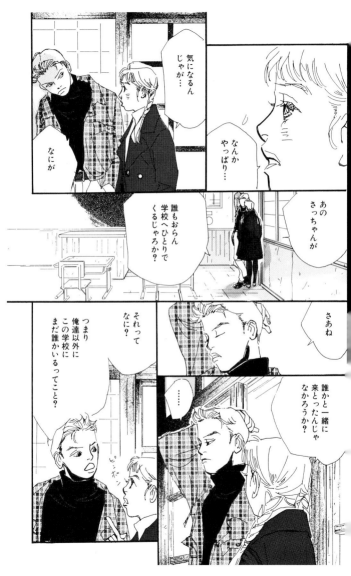

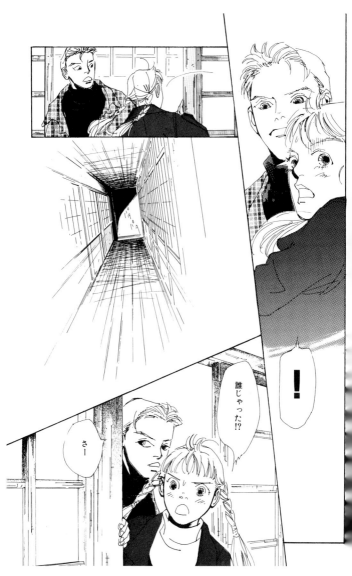

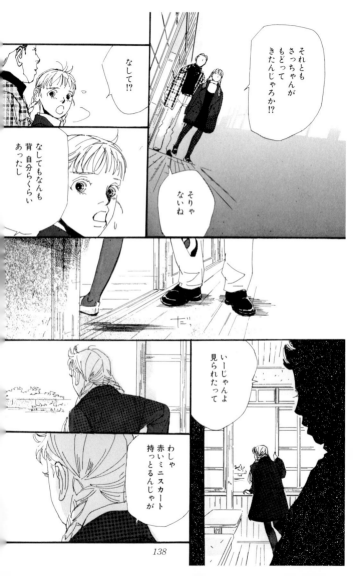

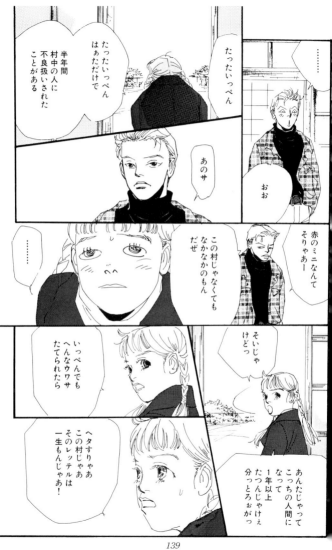

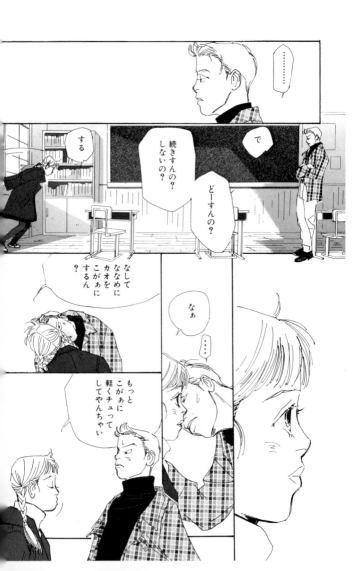

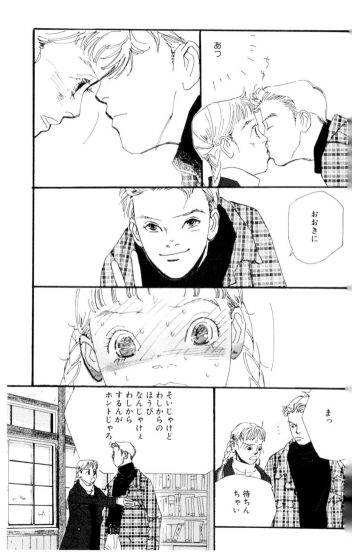

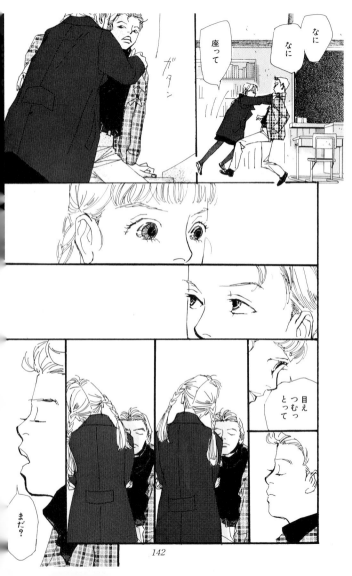

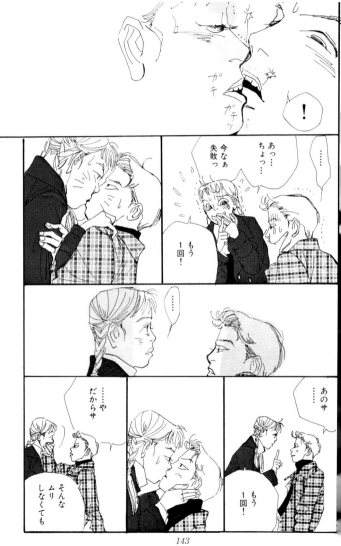

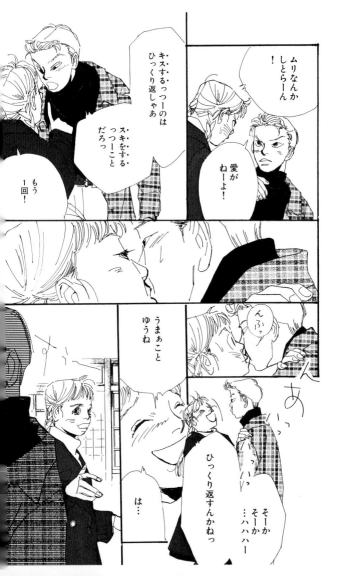

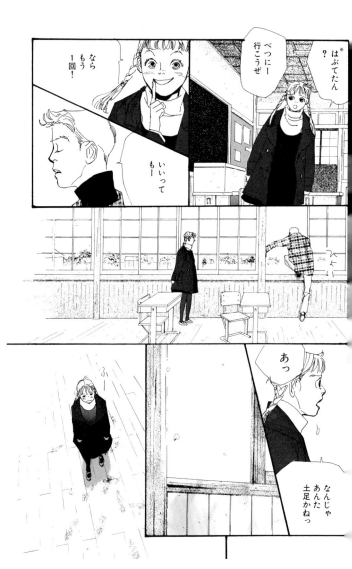

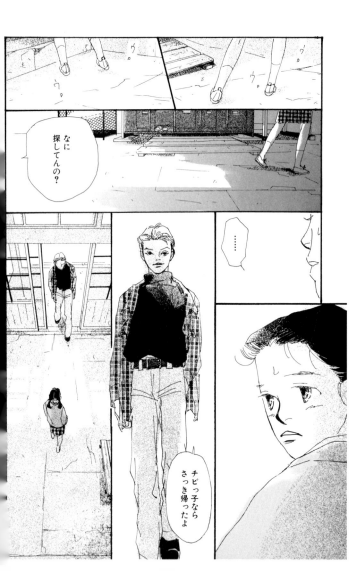

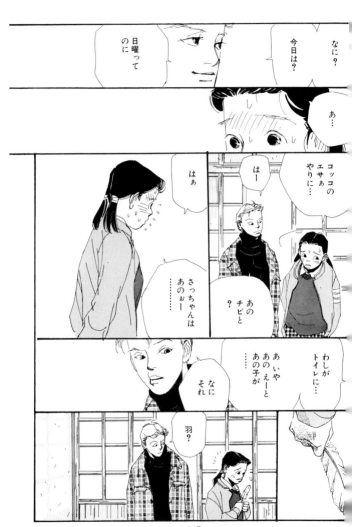

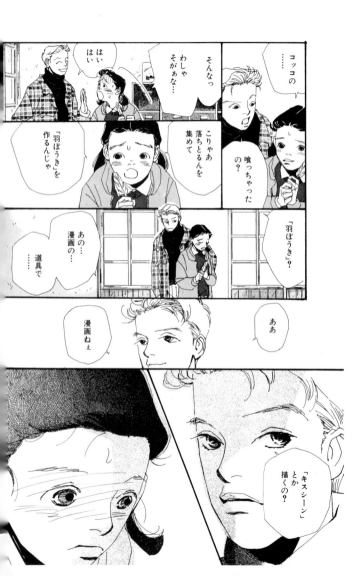

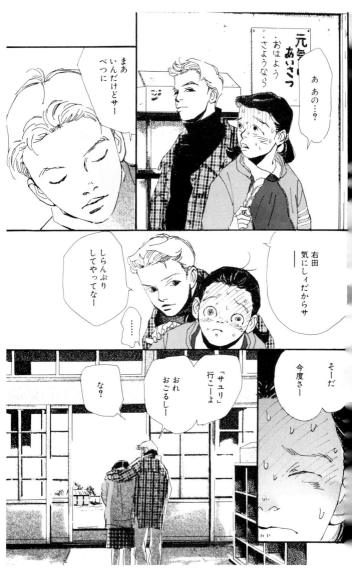

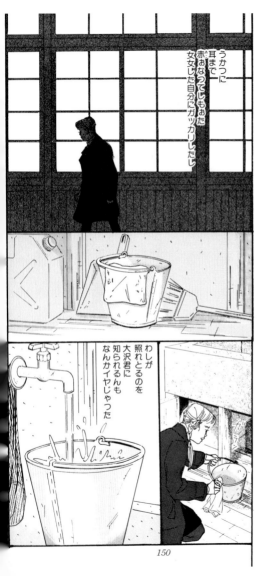

こんなはずじゃあなかった

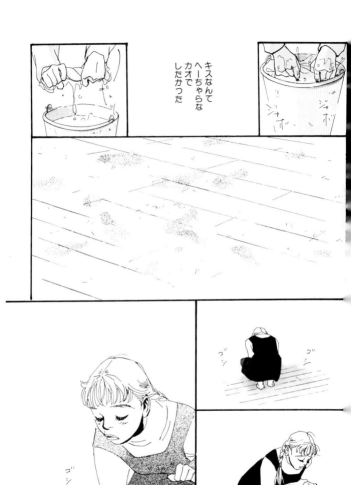

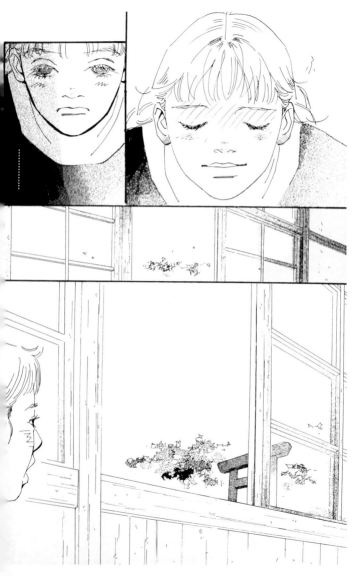

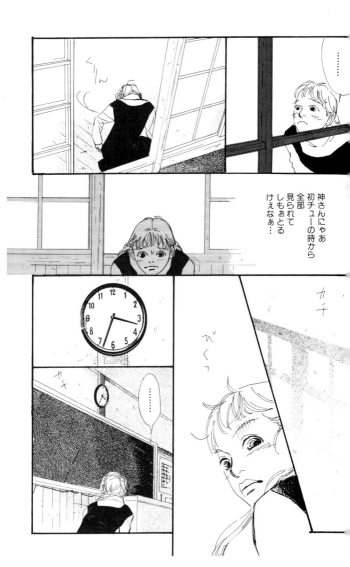

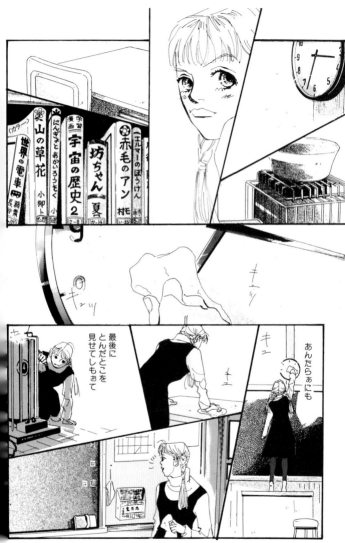

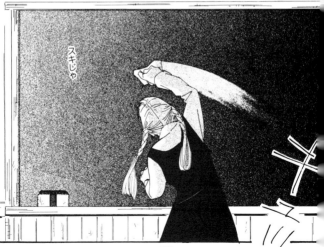

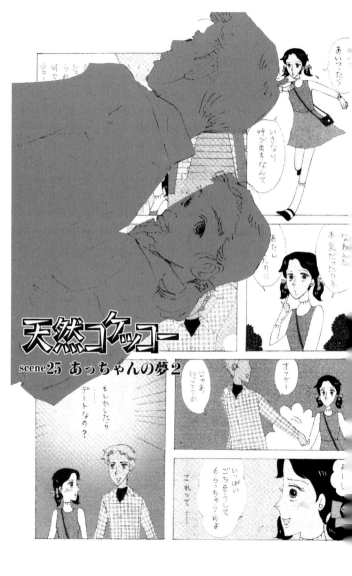

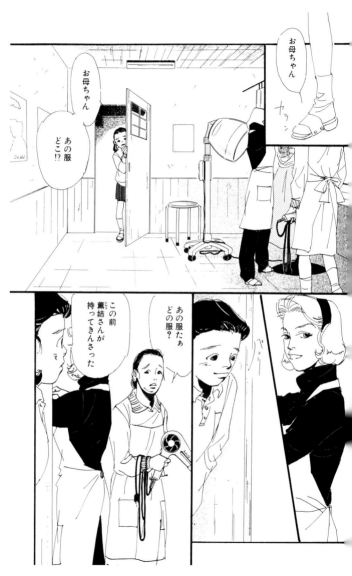

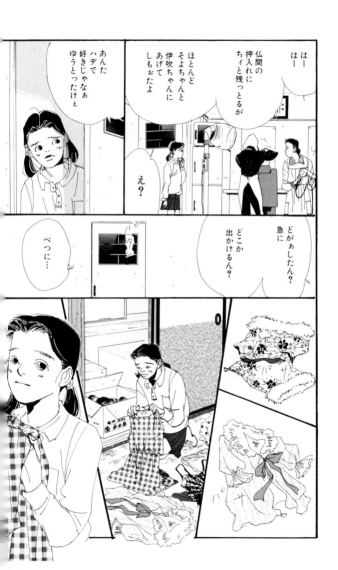

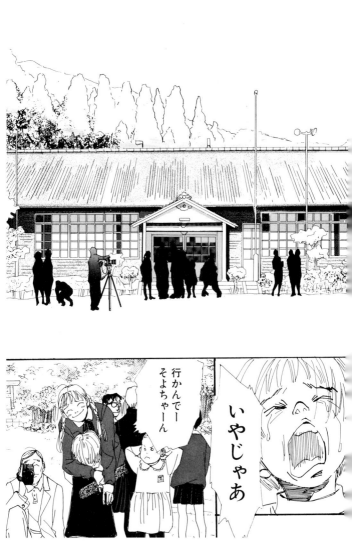

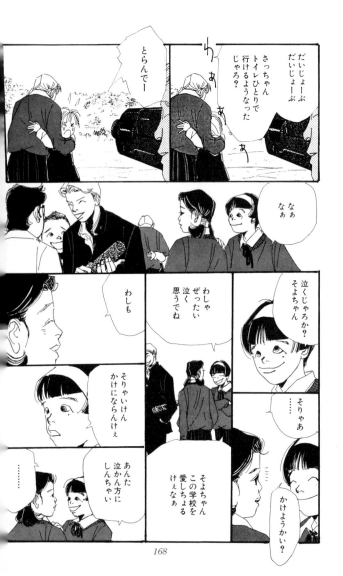

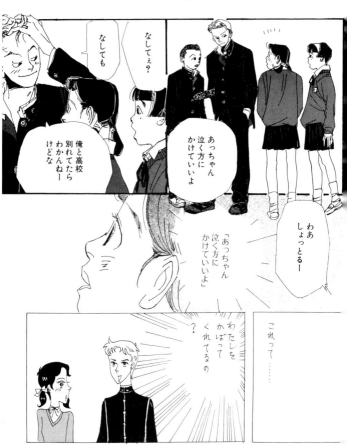

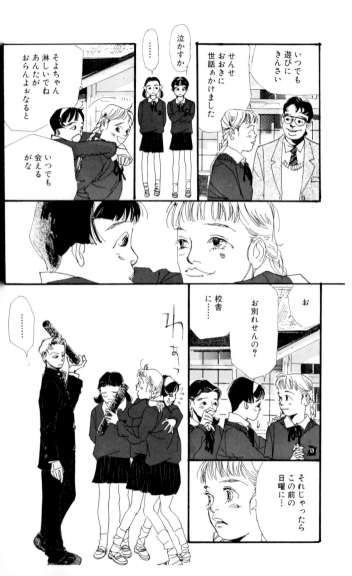

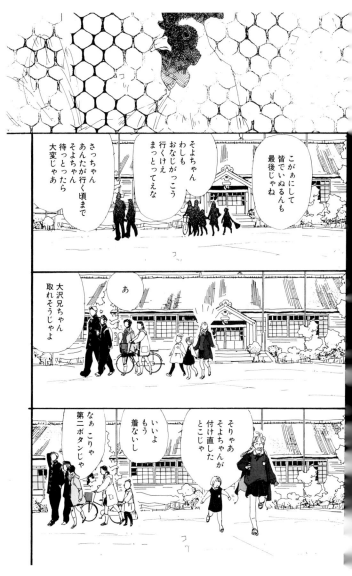

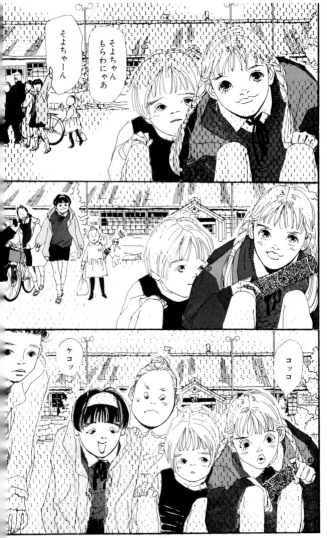

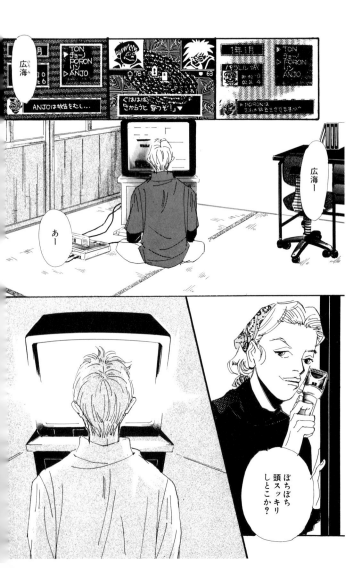

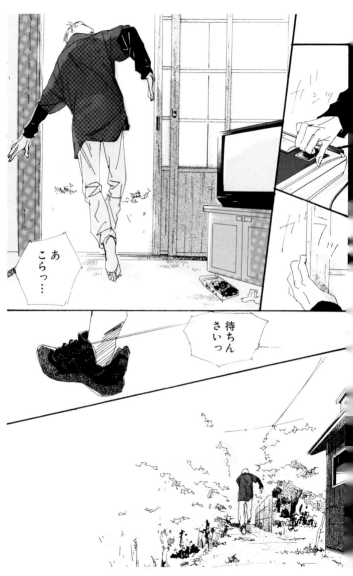

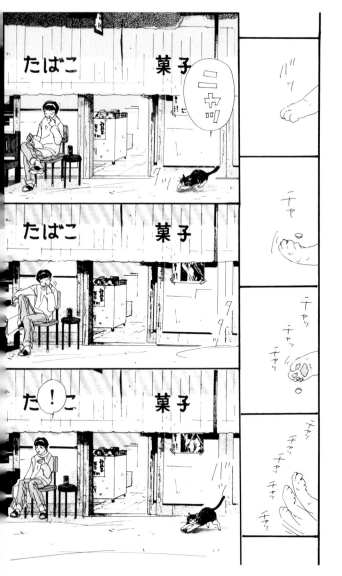

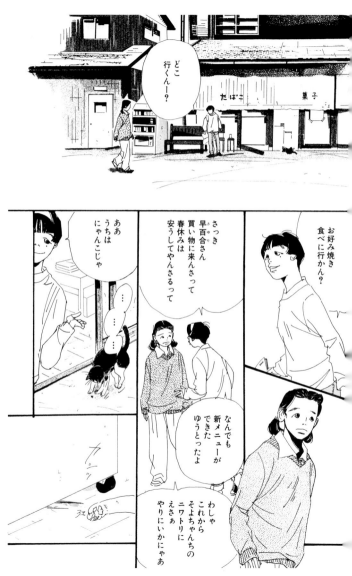

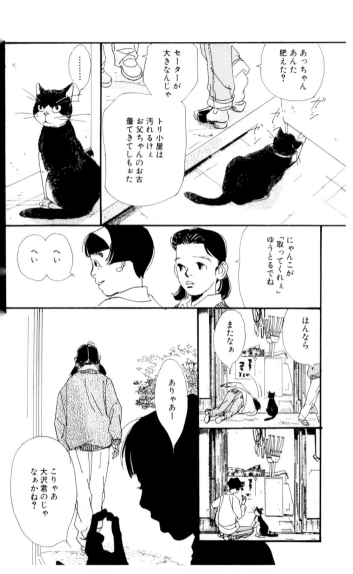

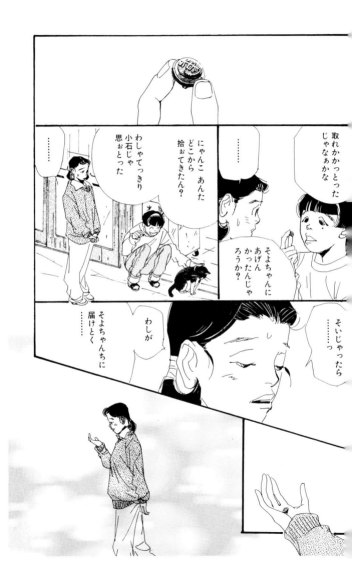

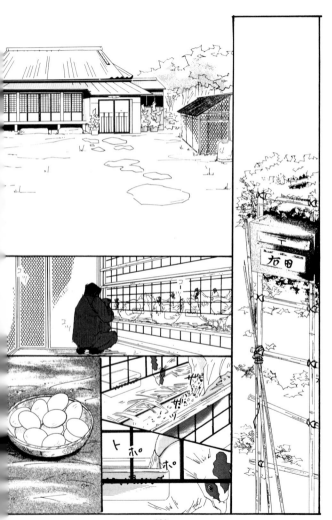

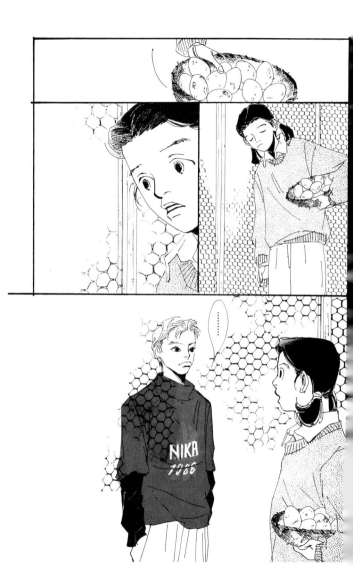

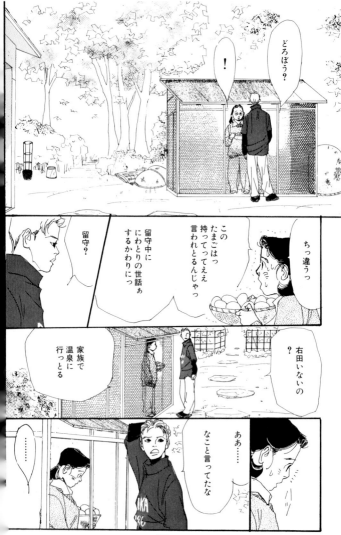

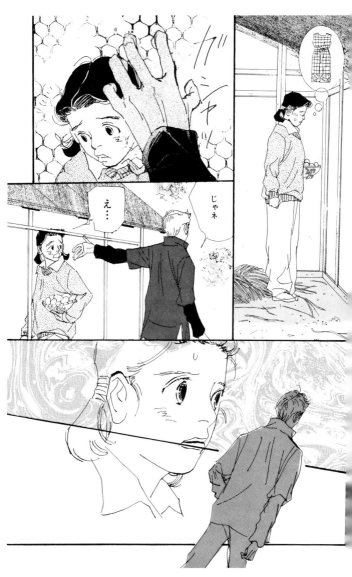

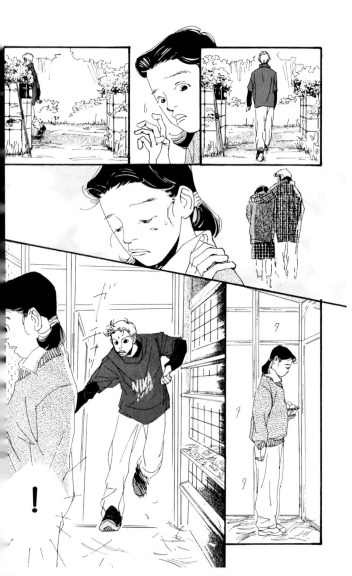

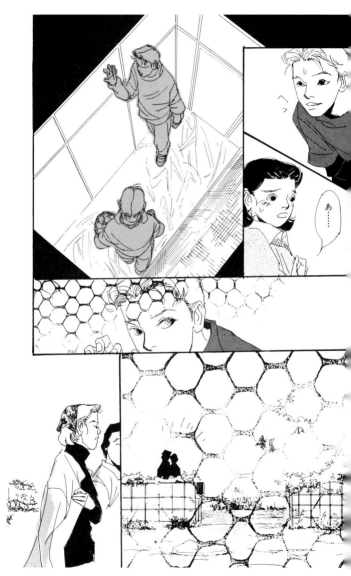

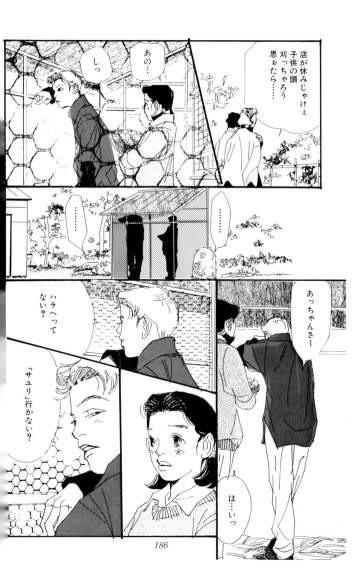

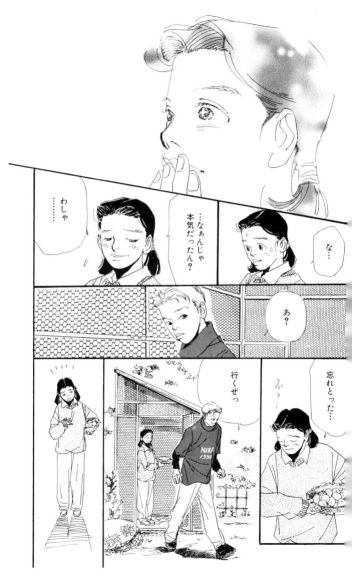

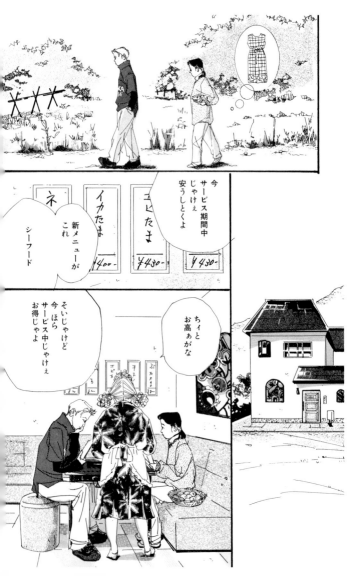

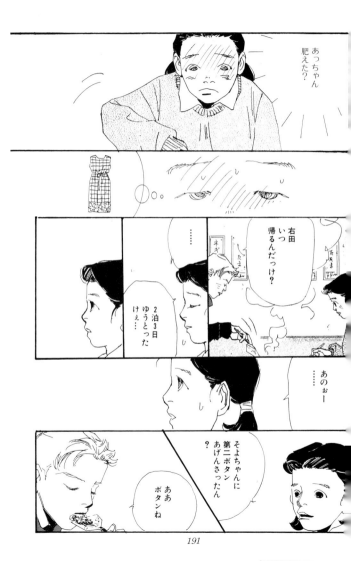

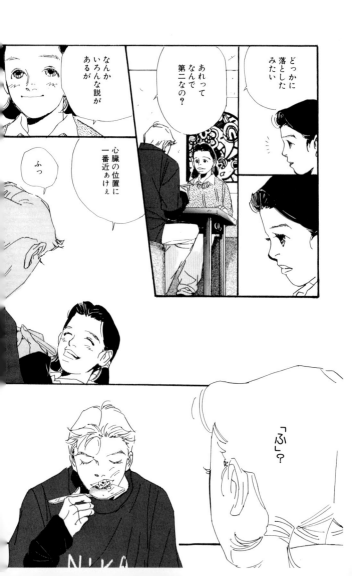

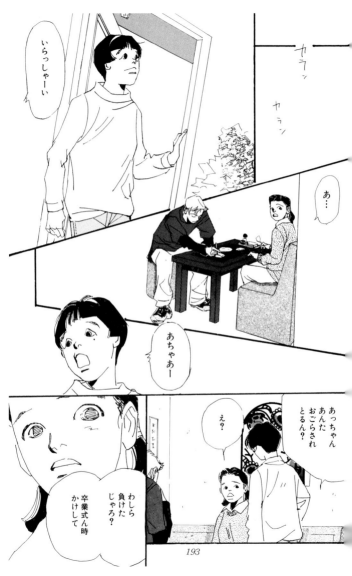

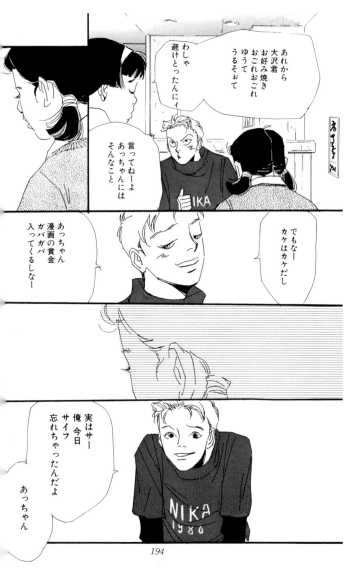

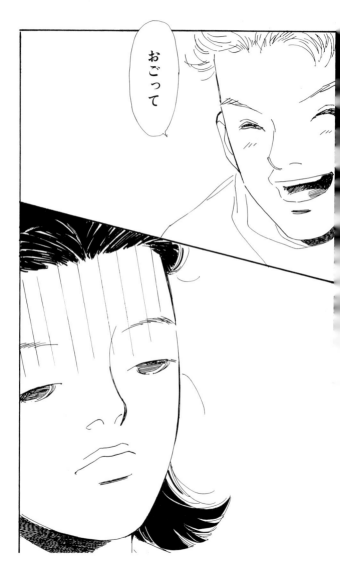

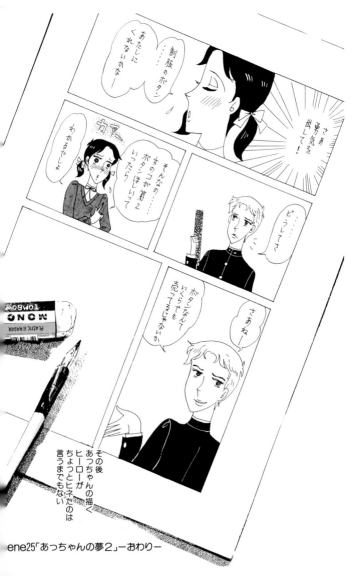

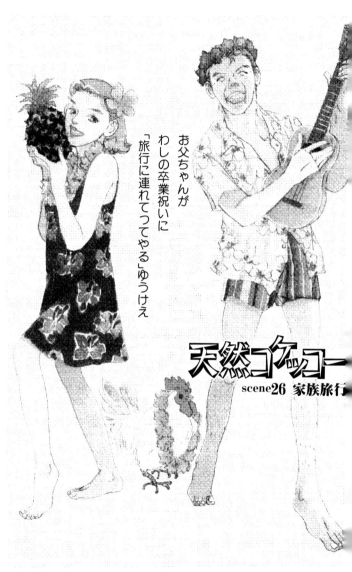

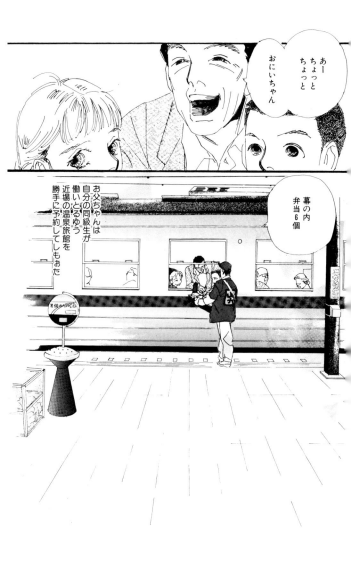

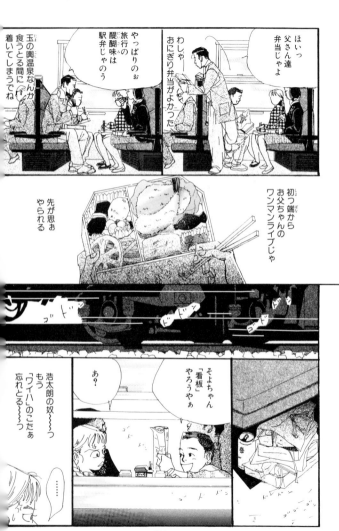

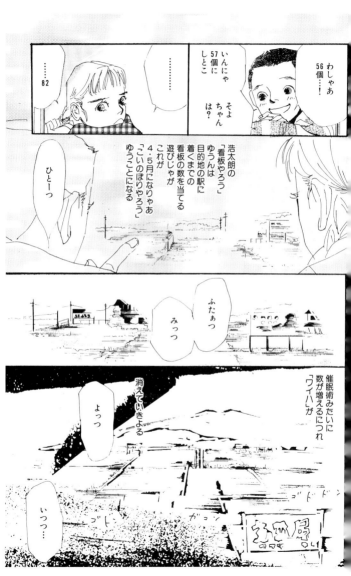

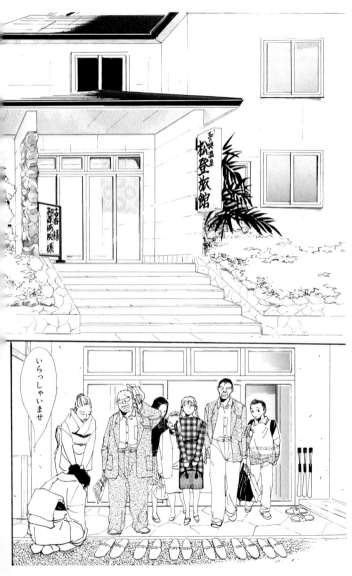

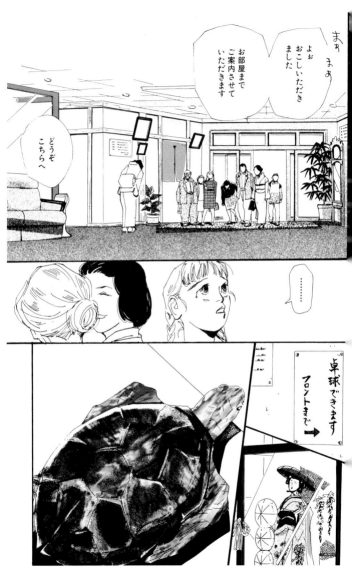

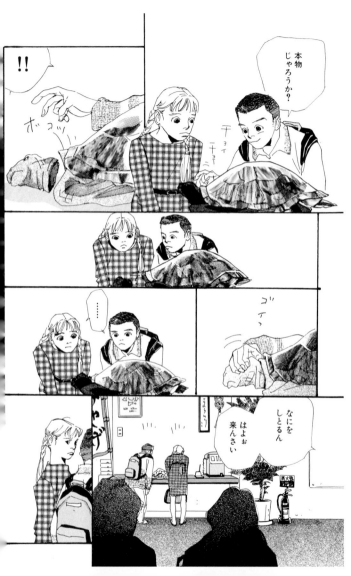

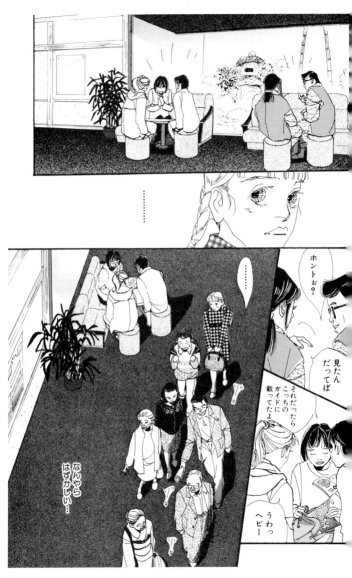

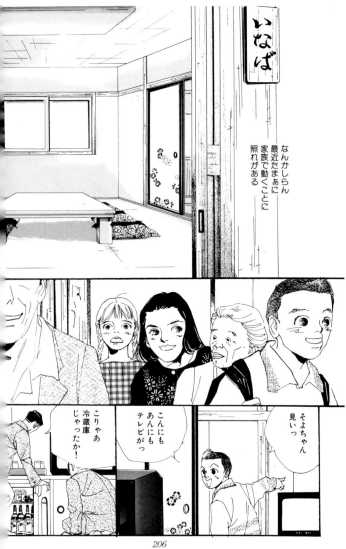

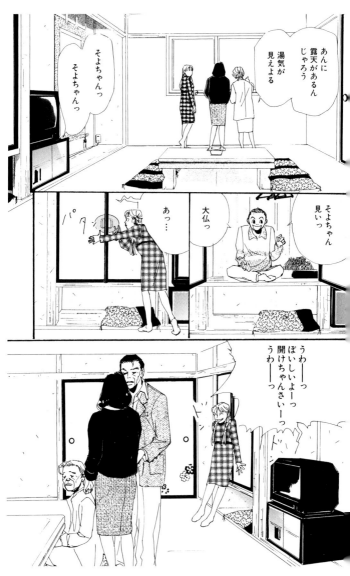

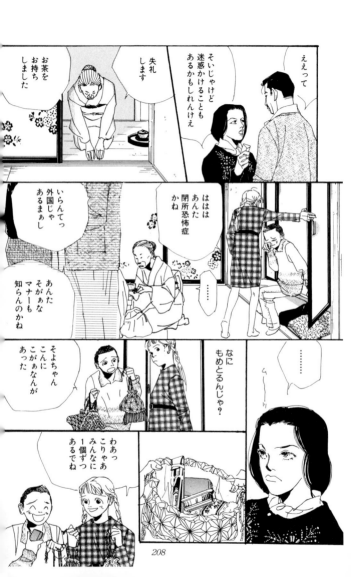

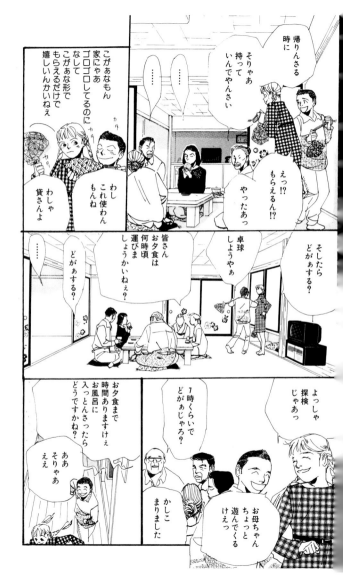

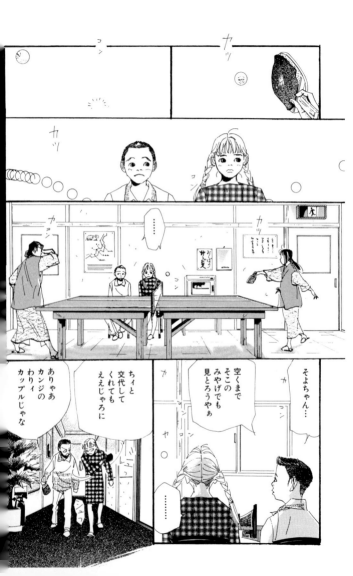

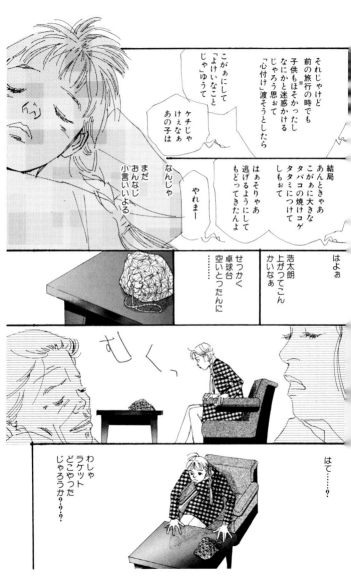

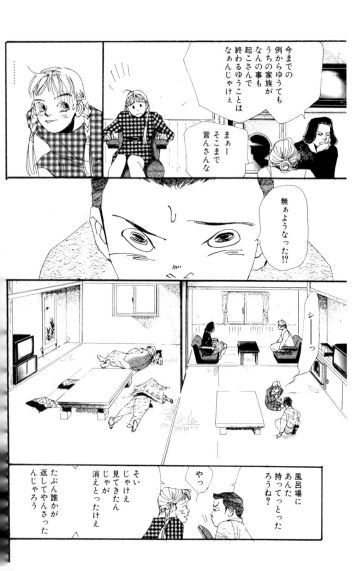

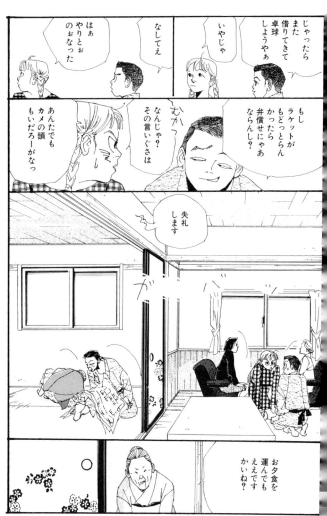

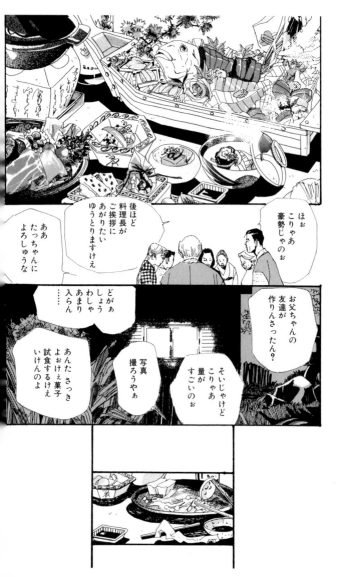

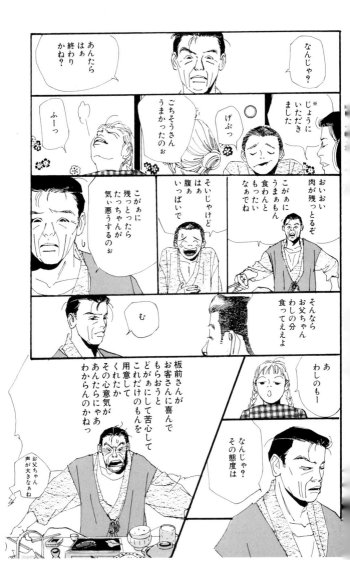

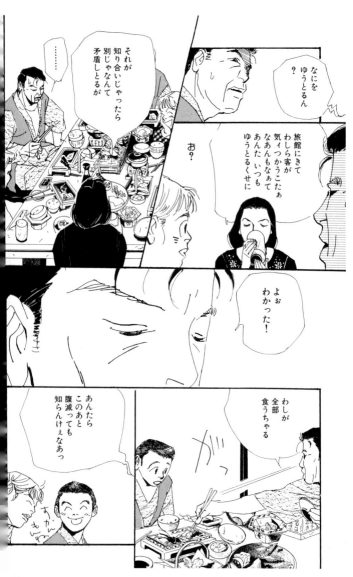

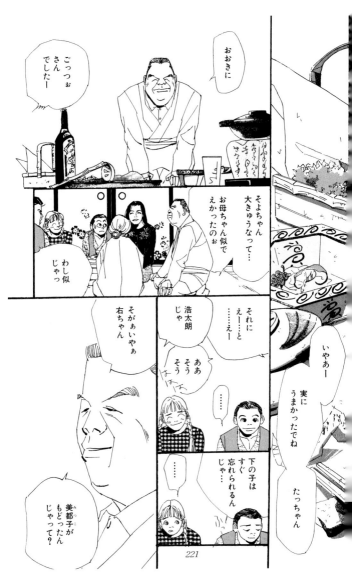

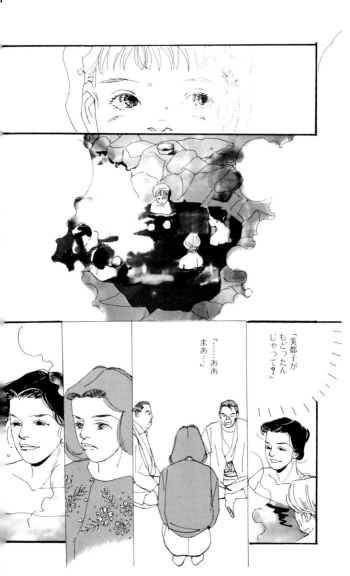

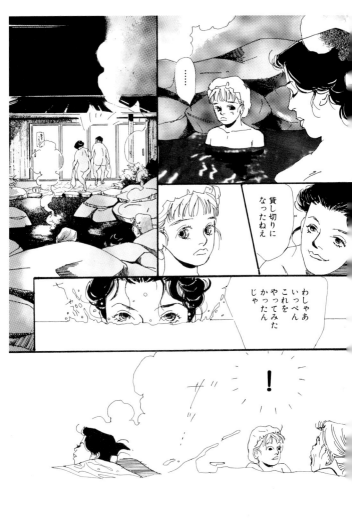

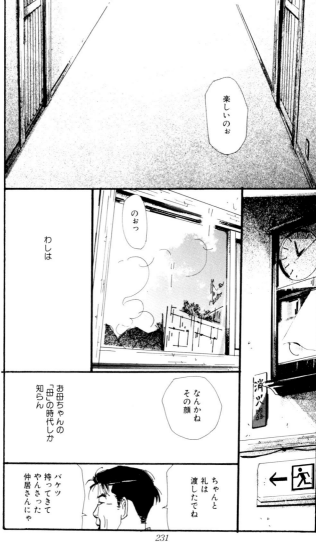

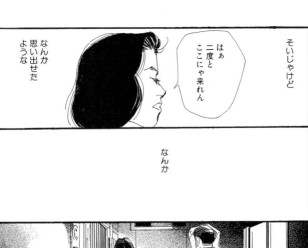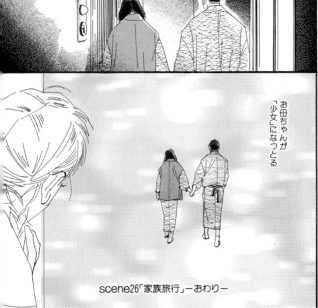

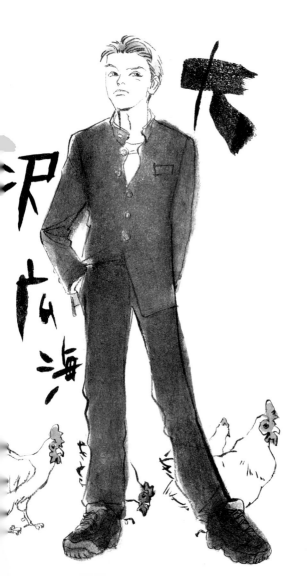

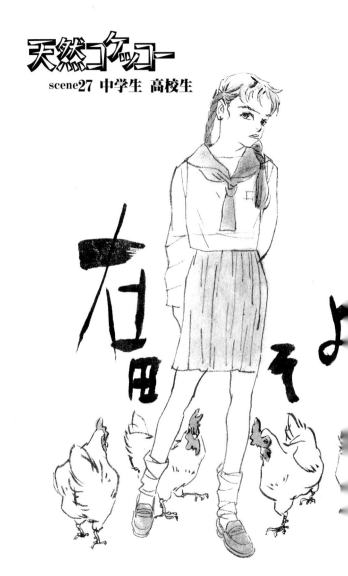

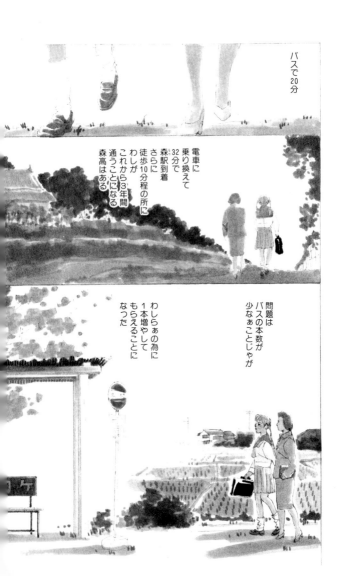

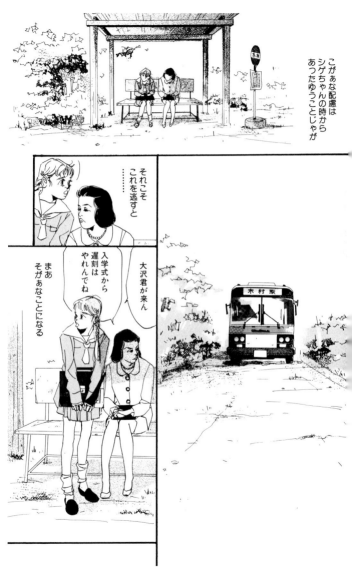

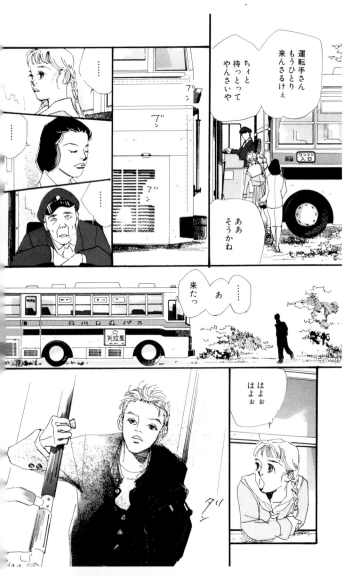

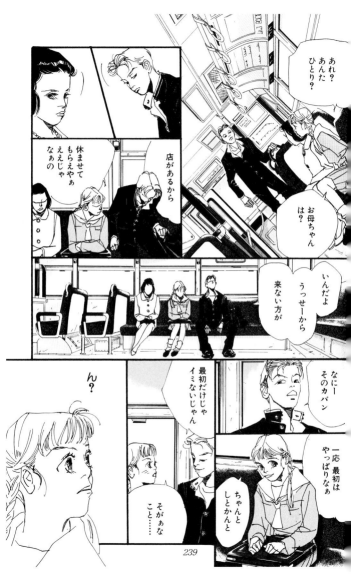

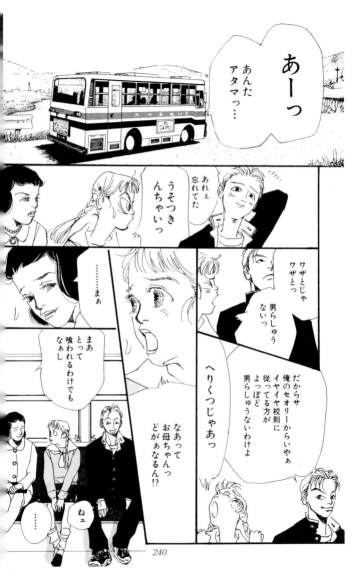

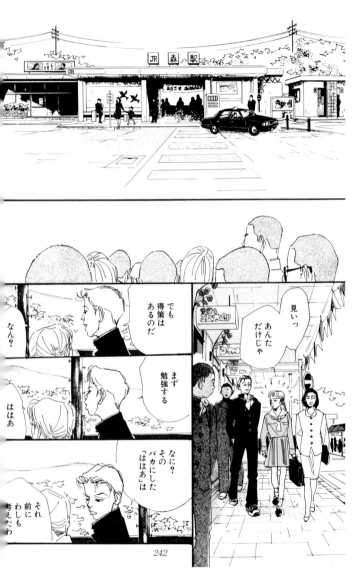

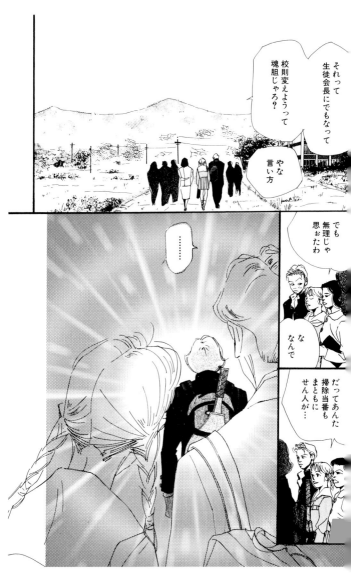

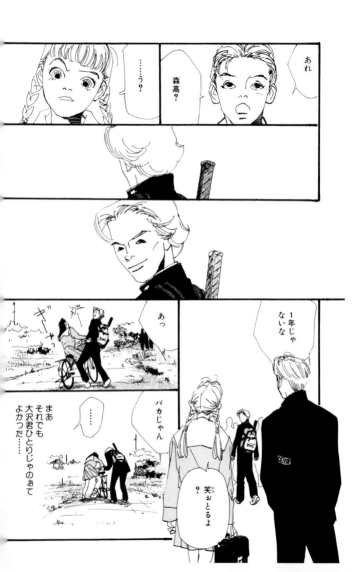

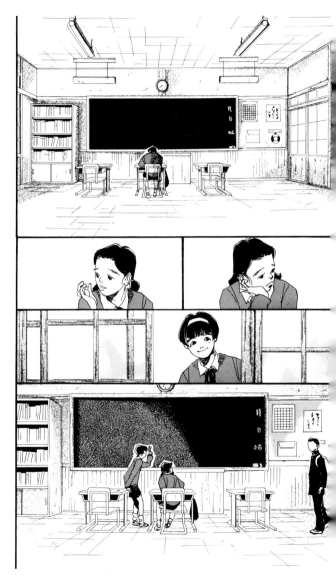

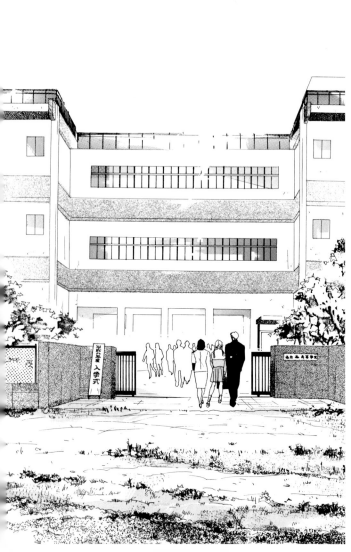

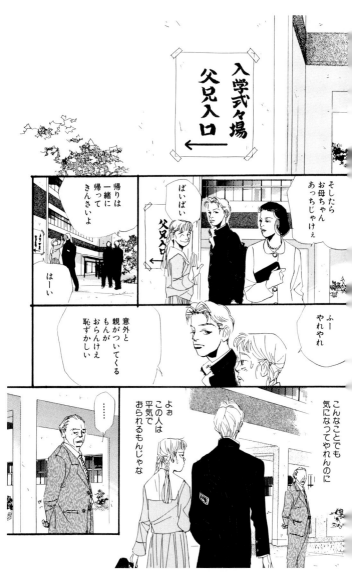

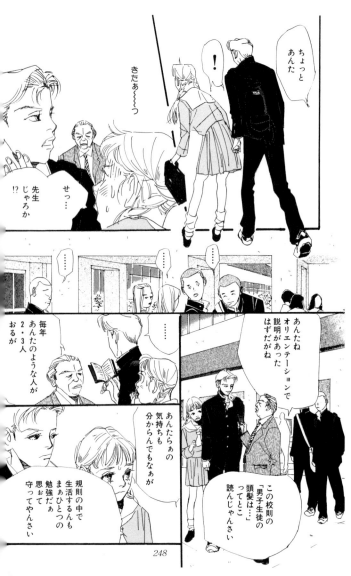

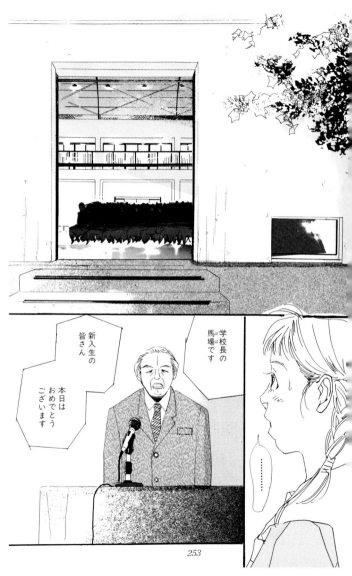

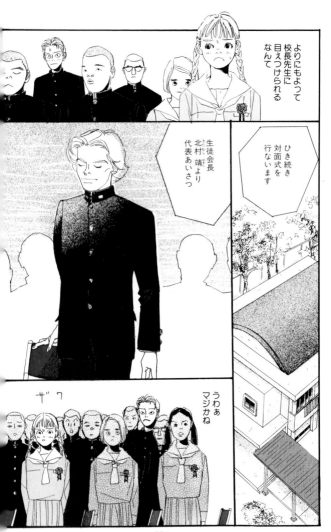

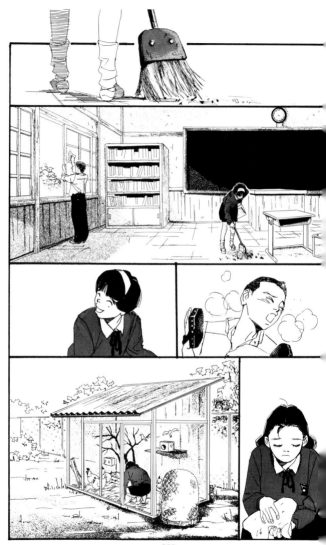

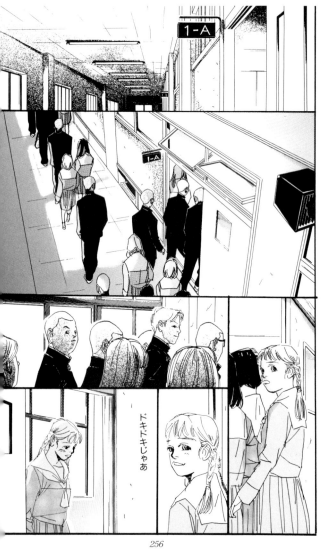

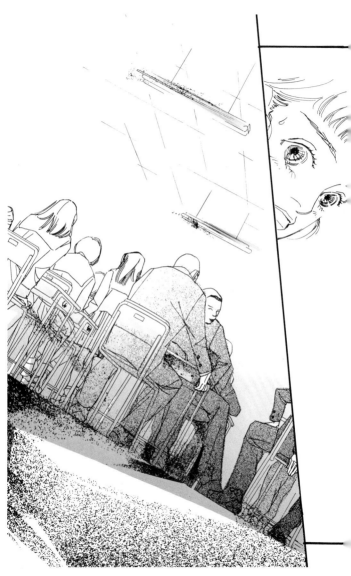

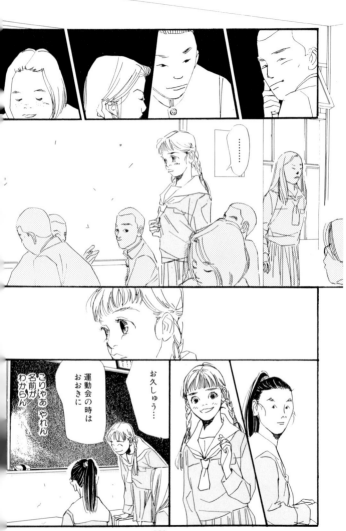

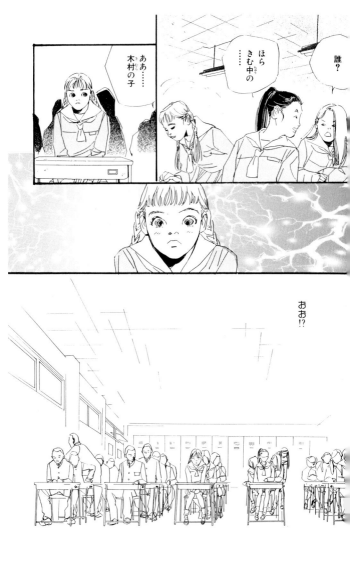

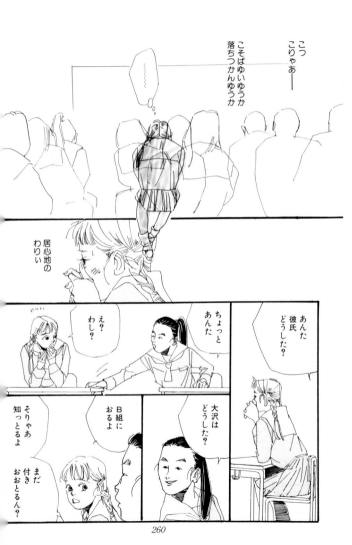

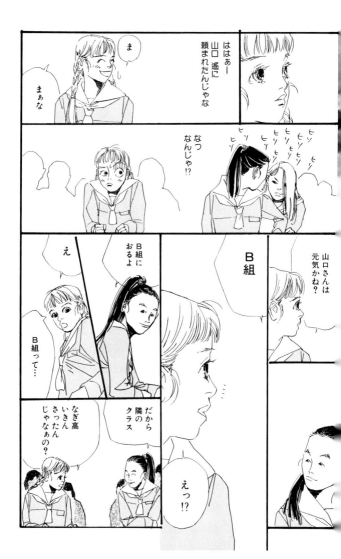

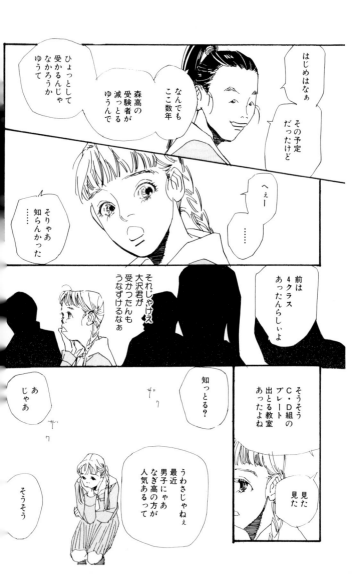

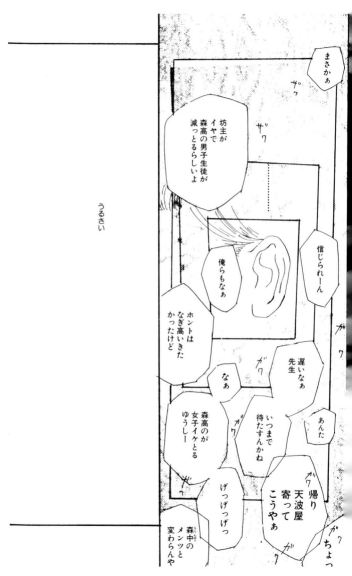

人の声が
うるそぉて
やれんっ

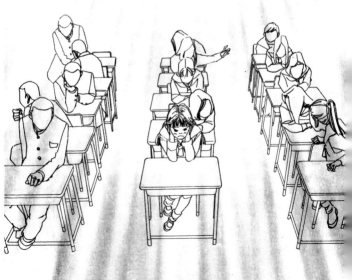

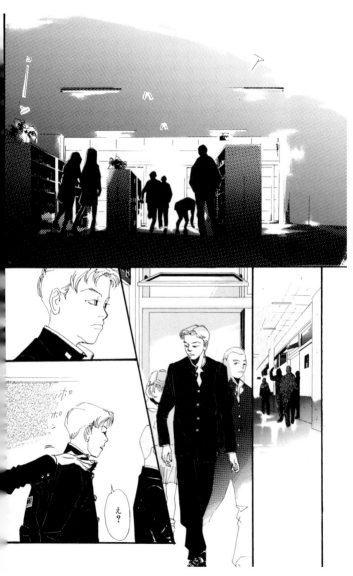

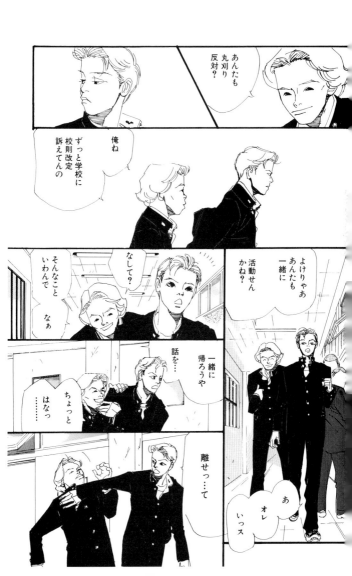

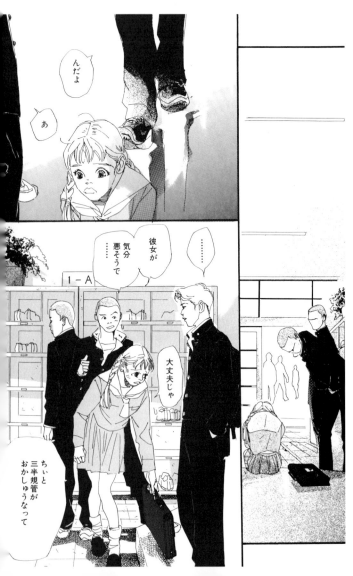

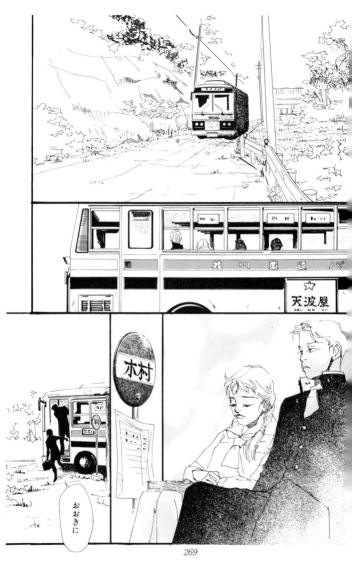

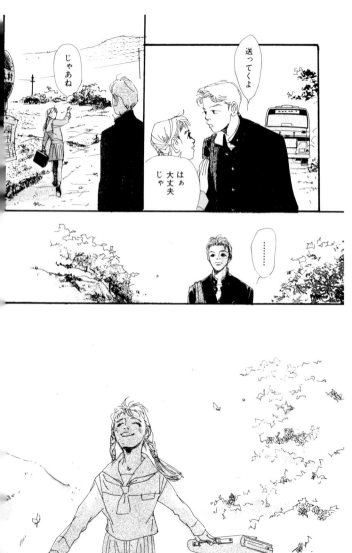

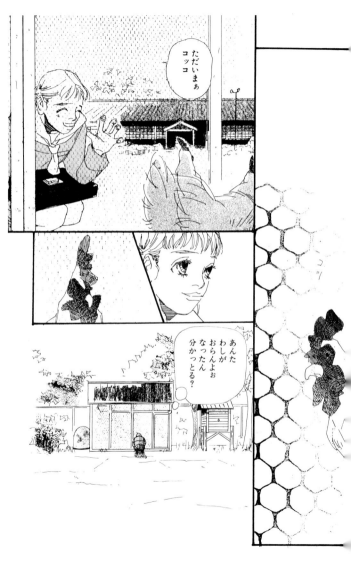

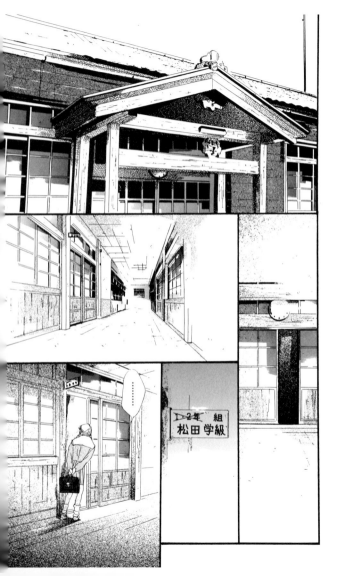

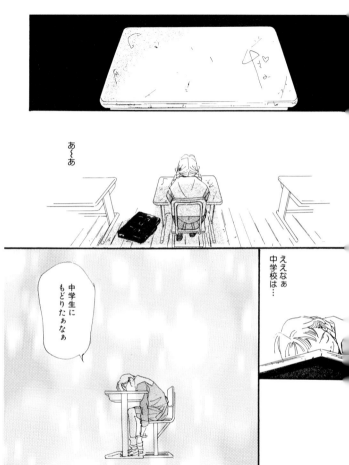

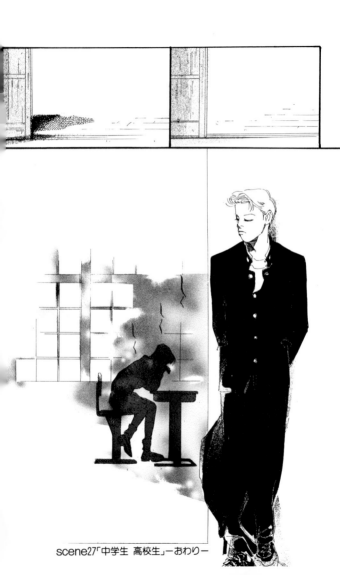

scene27「中学生 高校生」—おわり—

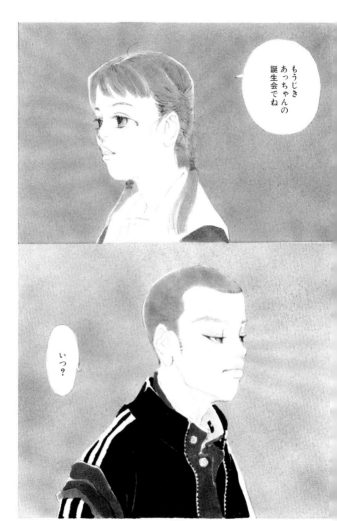

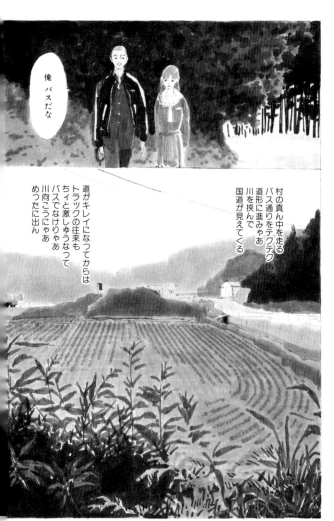

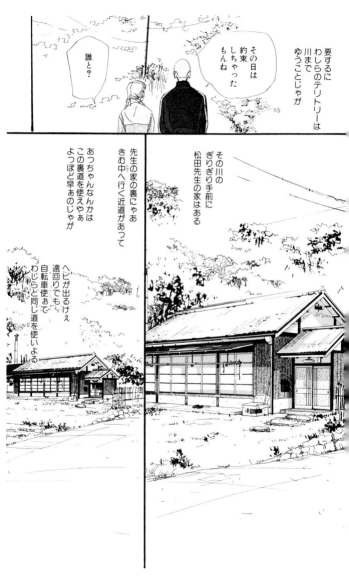

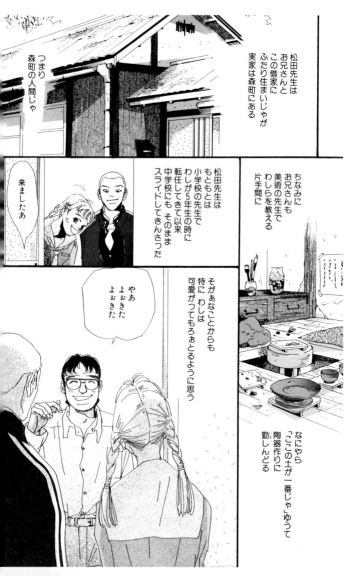

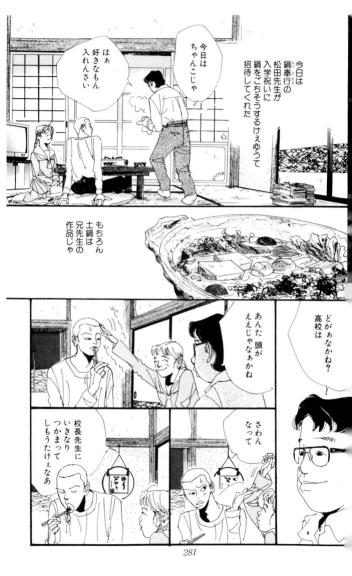

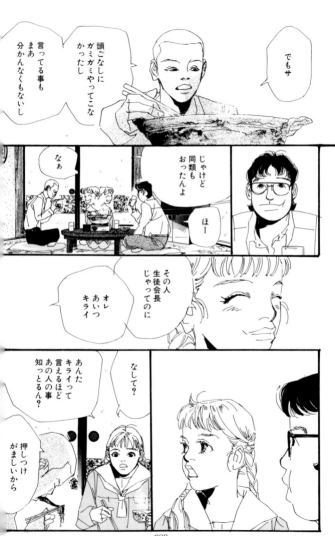

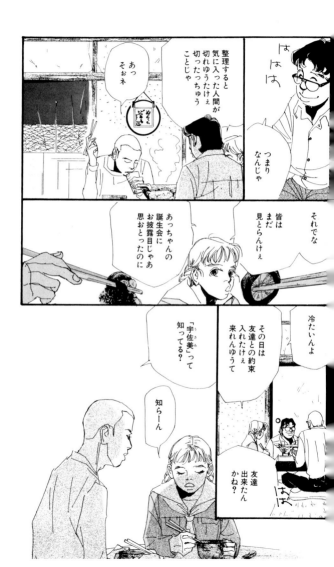

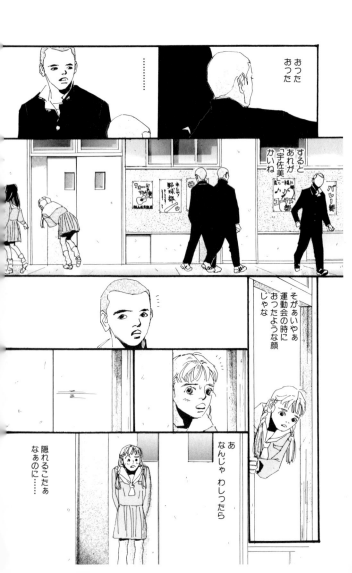

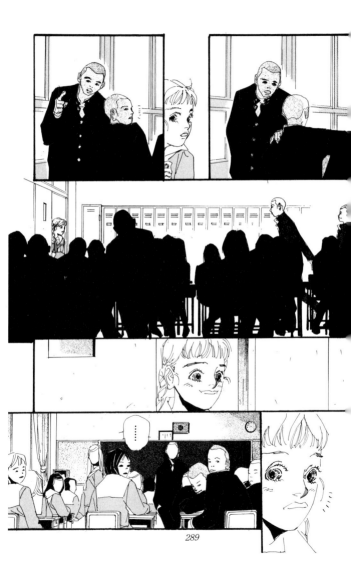

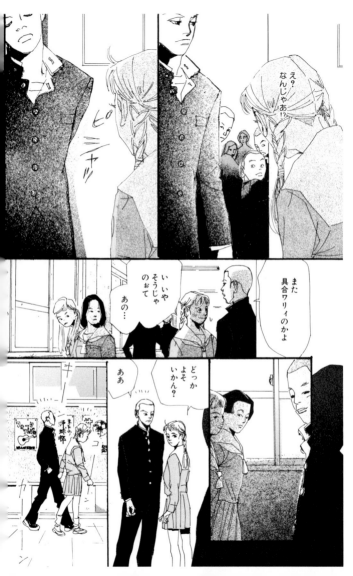

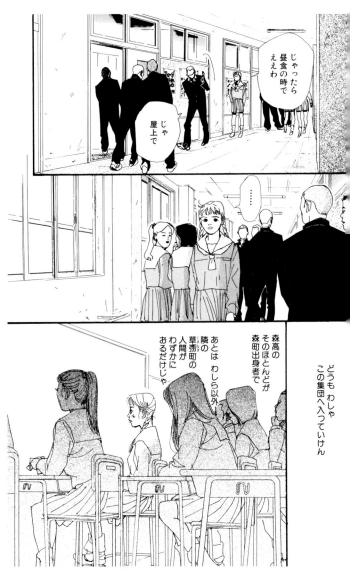

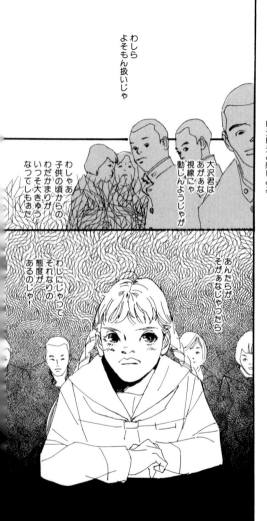

じゃけぇ
森町出身者の
大変な仲間意識を
ヒシヒシと感じとる

わしら
よそもん扱いじゃ

大沢君は
あがぁな
視線にゃ
動じんようじゃが

わしゃあ
子供の頃からの
わだかまりが
いつそ大きゅう
なってしもぉた

あんたらが
そがぁなじゃったら

わしにじゃって
それなりの
態度が
あるのじゃー

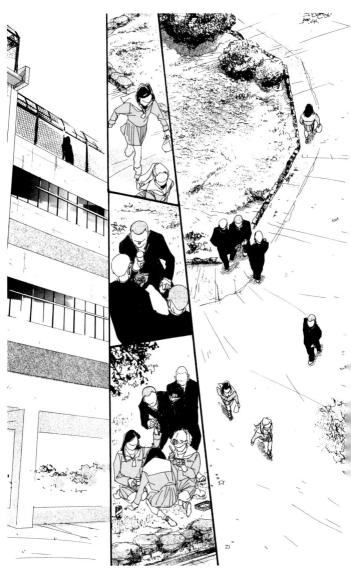

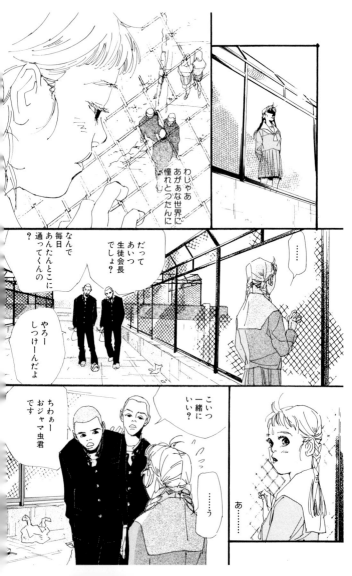

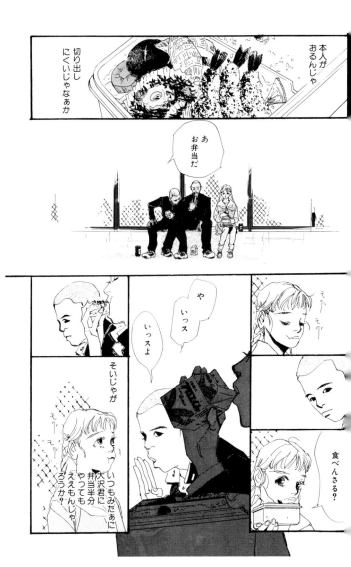

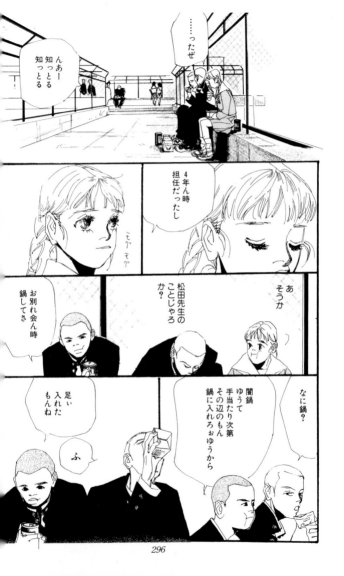

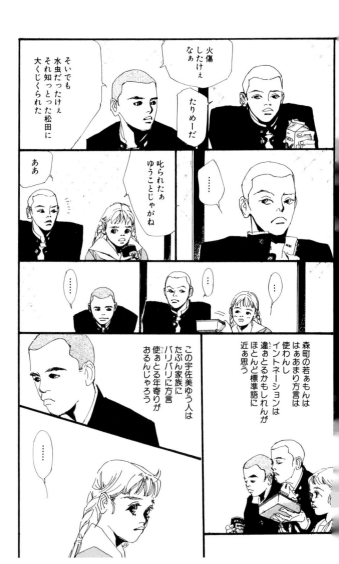

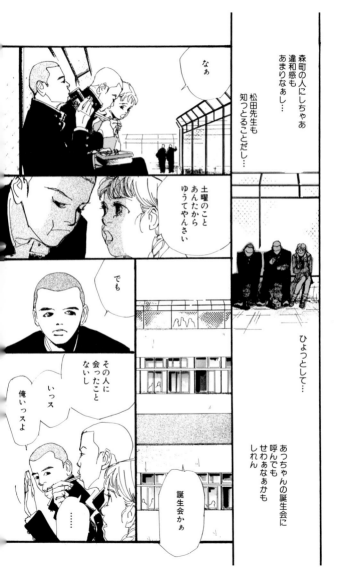

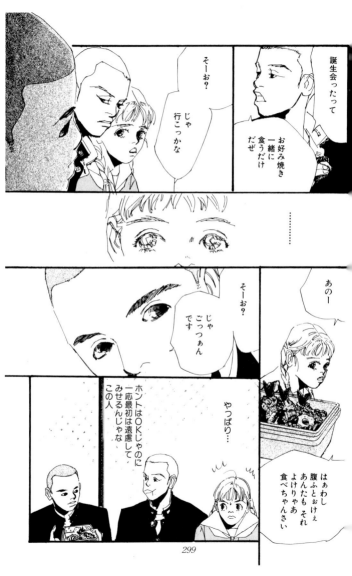

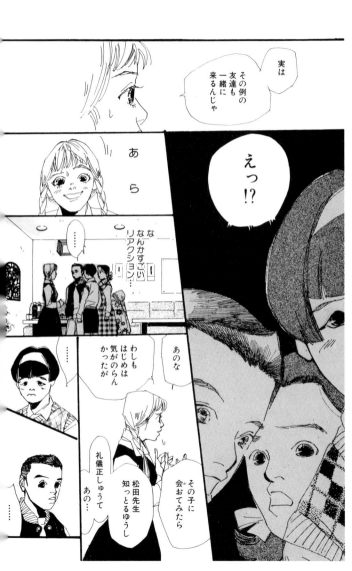

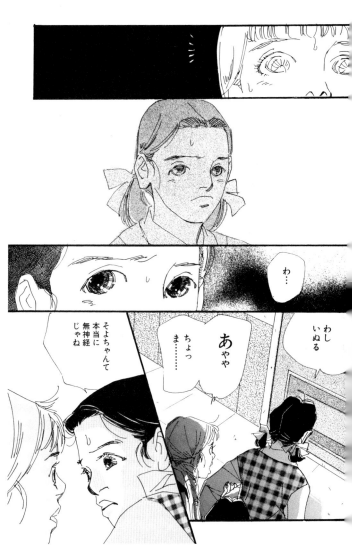

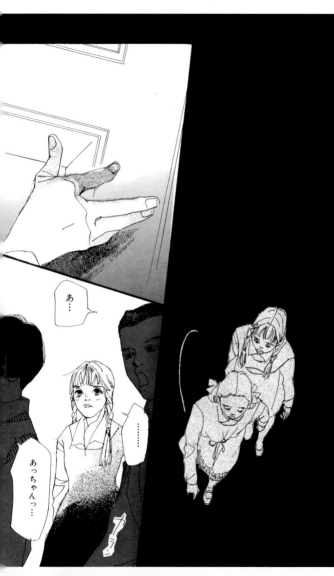

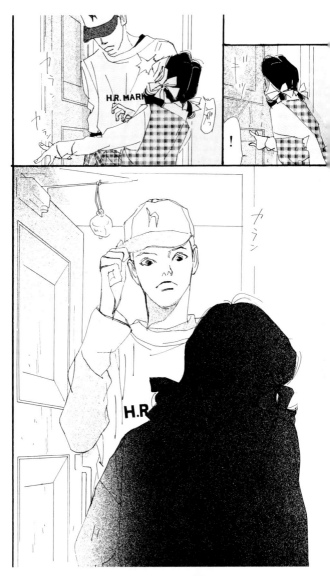

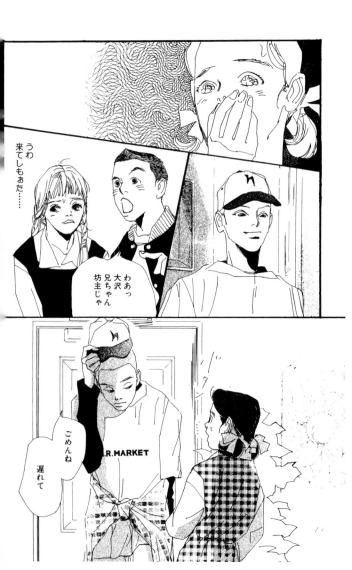

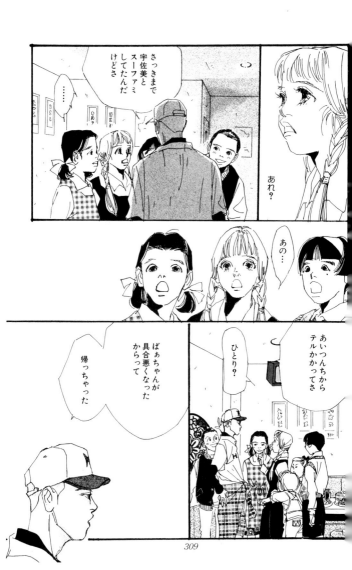

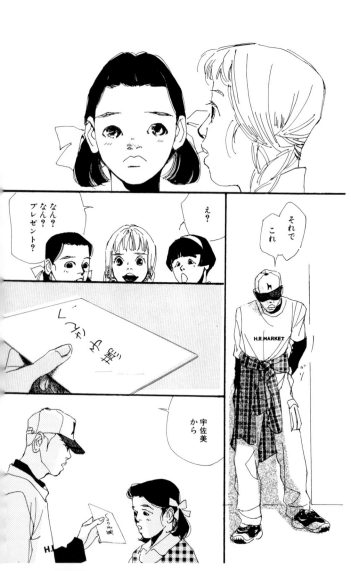

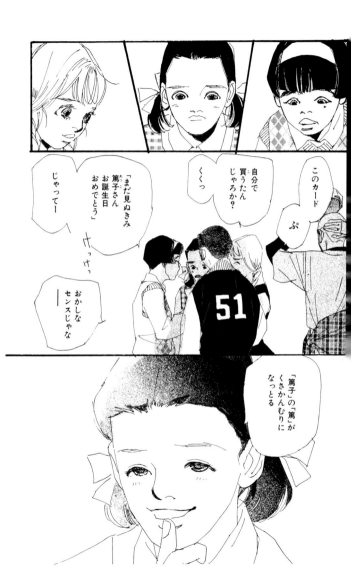

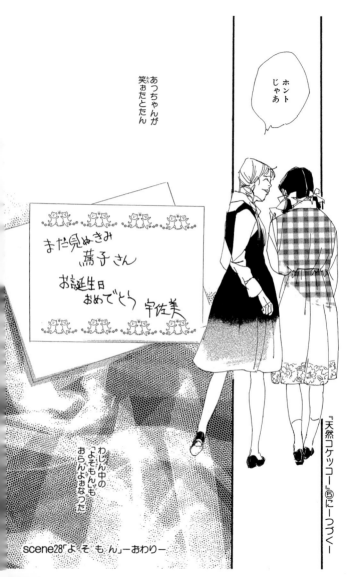

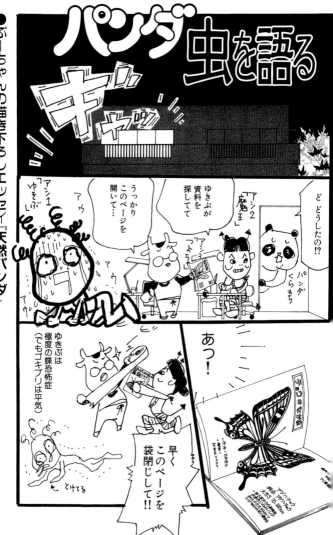

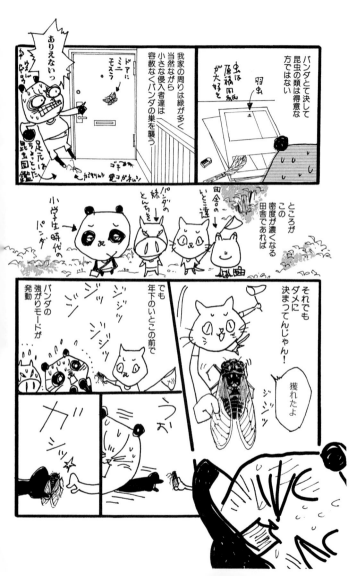

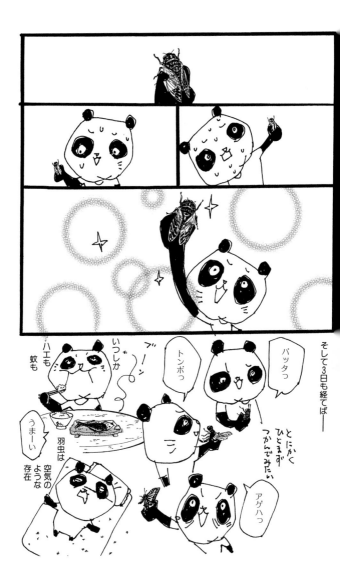

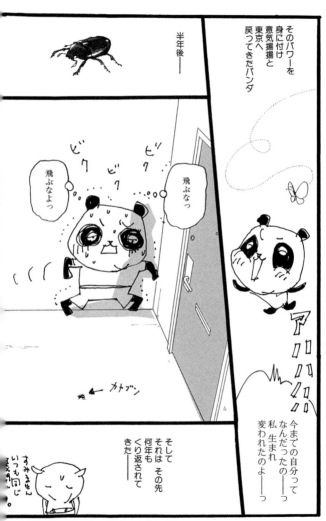

〈おわり〉

◇初出◇

天然コケッコー scene21〜28…コーラス1996年5月号〜10月号
　　　　　　　　　　　　　　1997年1月号〜2月号

(収録作品は、1996年12月・1997年・6月・12月に、集英社より刊行されました。)

くらもちふさこの 好評既刊
大好評発売中!! 2018年4月現在

集英社文庫〈コミック版〉

東京のカサノバ
全2巻

兄の暁に兄妹以上の想いを寄せる多美子。ある日、ふとしたことから暁の出生の秘密を知ってしまい…!?

いつもポケットにショパン
全3巻

幼なじみの麻子と季晋。季晋がドイツへ留学し、2人の運命が大きく変わっていく…!!

天然コケッコー
全9巻

そよの村にやって来た、東京育ちの大沢君。都会育ちの彼との、きらめきの純情カントリーライフ!!

アンコールが3回
全2巻

マネージャーと結婚している人気歌手の二藤ようこ。芸能界に生きる人々の人間模様。

最新情報はこちらから！
集英社文庫〈コミック版〉公式HP ▶ http://comic-bunko.shueisha.co.jp/

集英社文庫〈コミック版〉

+α -プラスアルファ-

『α-アルファ-』の世界を演じる4人の想いが複雑に交差し紡ぎ出されるバックステージ・ドラマ!!

α -アルファ-

SFからホラーまで時空を超えたパラレルワールドを新進気鋭の役者が演じる舞台劇。

駅から5分

全2巻

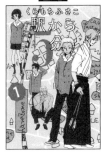

駅から5分の「花染町」。そこに集まる人々はすれ違いながら、どこかで繋がっている。人と景色が交錯する街場ストーリー。

 集英社文庫(コミック版)

天然コケッコー 4

2003年10月22日 第1刷
2018年 4月29日 第6刷

定価はカバーに表示してあります。

著 者	くらもちふさこ
発行者	北畠 輝幸
発行所	株式会社 集英社 東京都千代田区一ツ橋2－5－10 〒101-8050 【編集部】03（3230）6326 電話 【読者係】03（3230）6080 　　　【販売部】03（3230）6393（書店専用）
印 刷	大日本印刷株式会社

本書の一部あるいは全部を無断で複写複製することは、法律で認められた場合を除き、著作権の侵害となります。また、業者など、読者本人以外による本書のデジタル化は、いかなる場合でも一切認められませんのでご注意下さい。

造本には十分注意しておりますが、乱丁・落丁(本のページ順序の間違いや抜け落ち)の場合はお取り替え致します。購入された書店名を明記して小社読者係宛にお送り下さい。送料は小社負担でお取り替え致します。但し、古書店で購入したものについてはお取り替え出来ません。

© F.Kuramochi 2003　　　　　　Printed in Japan
ISBN4-08-618107-X C0179